總裁是個
賠錢貨

第一章 這個總裁非常臭

我在犬舍認養了泥褲。

這是一個乞丐變成總裁的故事

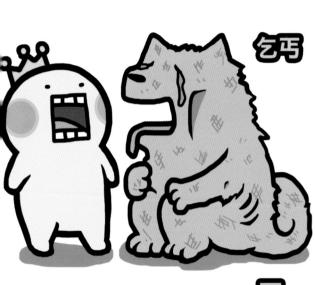

乞丐

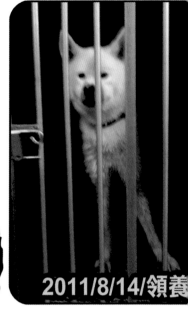

2011/8/14/領養

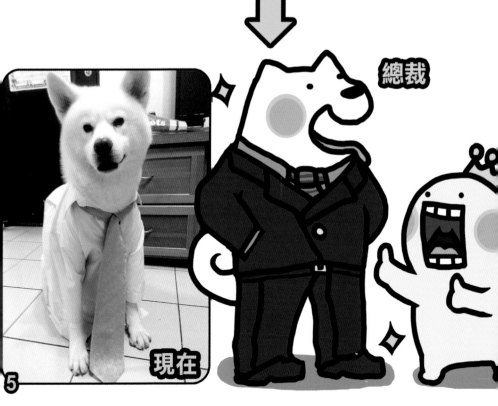

總裁

現在

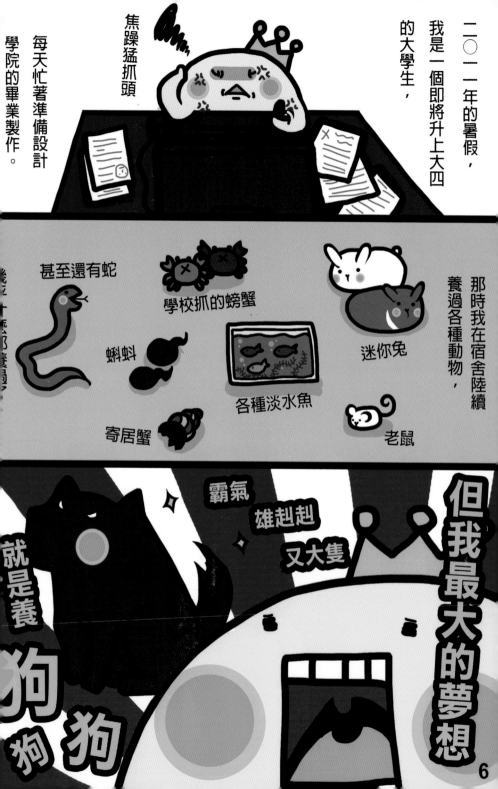

二〇一一年的暑假，我是一個即將升上大四的大學生，

每天忙著準備設計學院的畢業製作。

焦躁猛抓頭

那時我在宿舍陸續養過各種動物，

甚至還有蛇

學校抓的螃蟹

蝌蚪

各種淡水魚

寄居蟹

迷你兔

老鼠

但我最大的夢想

霸氣

雄赳赳

又大隻

就是養

狗

狗狗

6

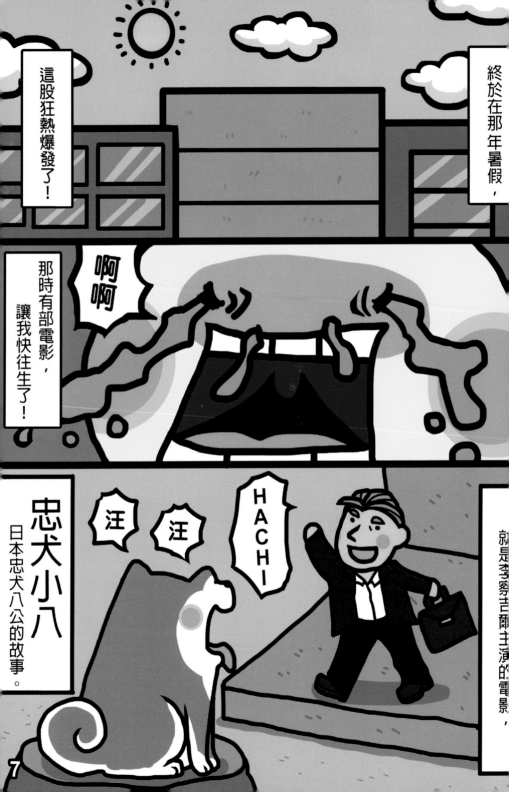

看了八次哭了八次無法控制。

很神奇的，過幾天之後，我在網路上看到一則訊息……

小八啊啊求你別死

天啊誰來救他

南投秋田犬舍十八十多隻秋田犬

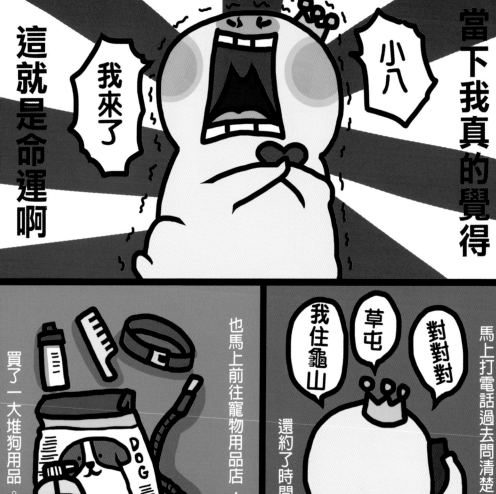

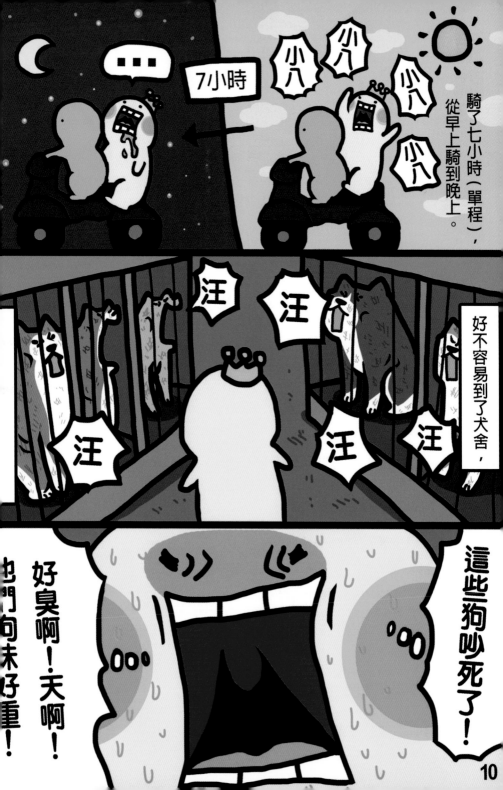

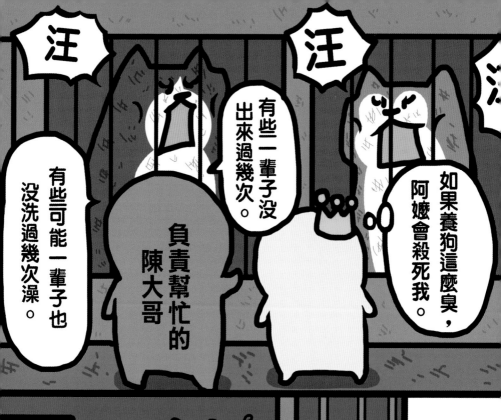

有些可能一輩子也沒洗過幾次澡。

負責幫忙的陳大哥

有些一輩子沒出來過幾次。

汪

如果養狗這麼臭，阿嬤會殺死我。

汪

陳大哥牽了幾隻狗出來給我看，有些狗一出籠子就想逃回籠子去。

有些狗一出來就嚇得四肢癱軟，整條狗趴在地板上發抖。

害怕到尾巴都掉下來了

11

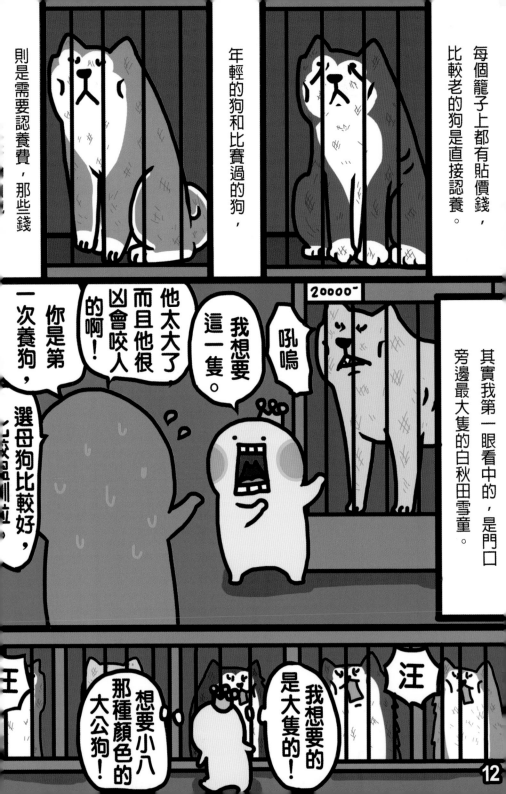

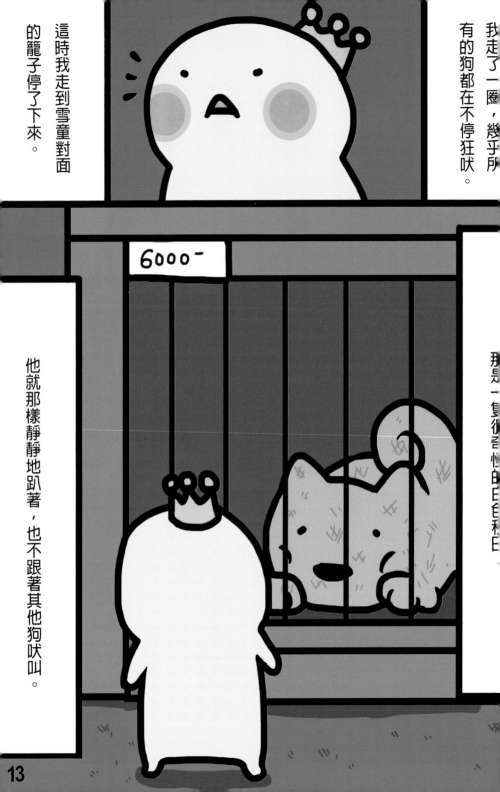

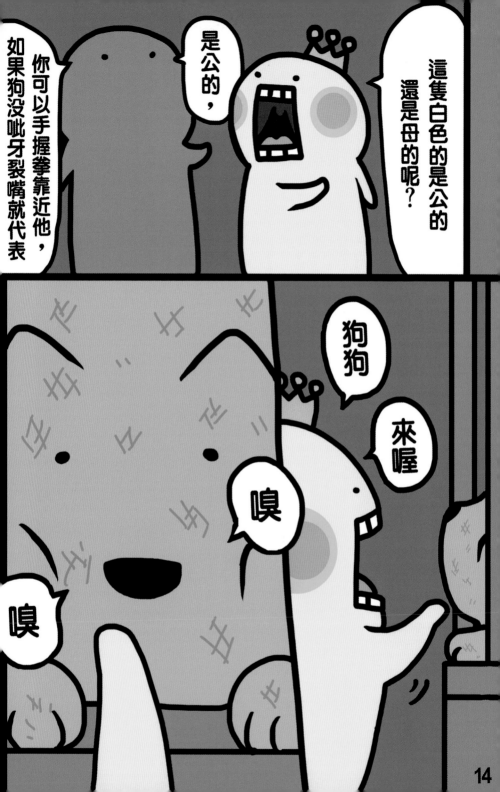

14

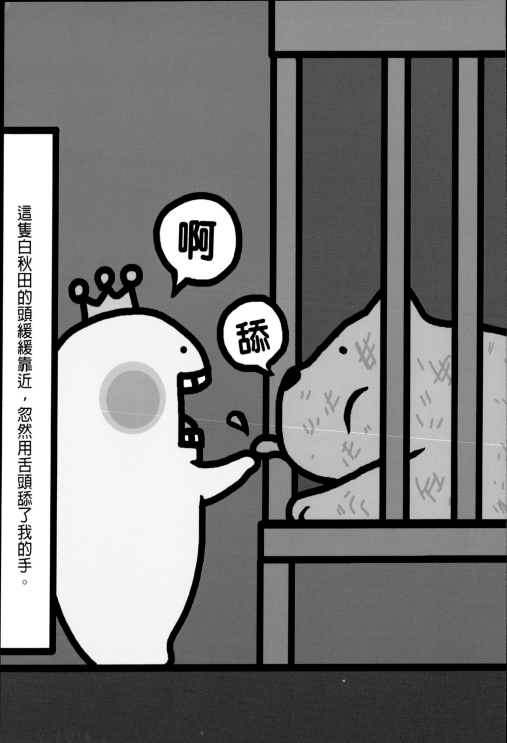

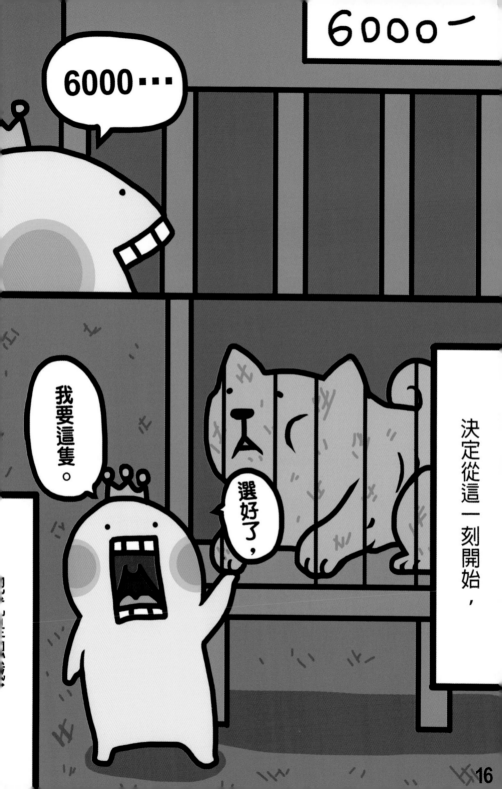

16

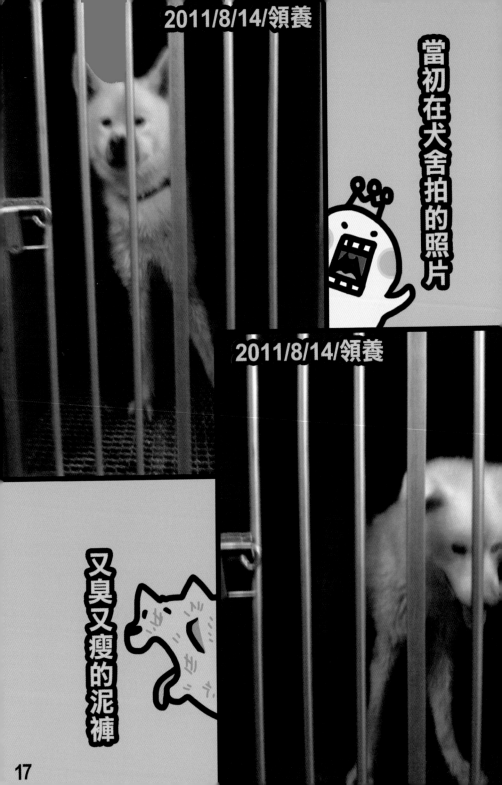

當初在犬舍拍的照片

2011/8/14/領養

2011/8/14/領養

又臭又瘦的泥褲

17

第二章　無賴總裁住我家

把泥褲帶回宿舍去了。

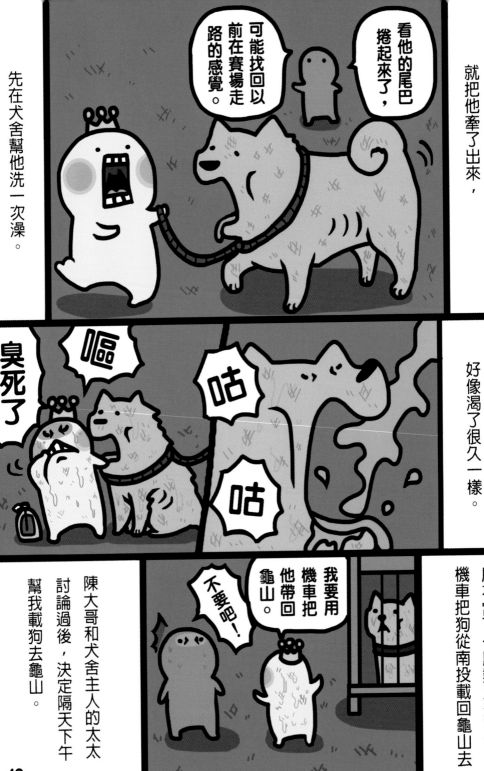

看他的尾巴捲起來了，

可能找回以前在賽場走路的感覺。

就把他牽了出來，

先在犬舍幫他洗一次澡。

嗯

臭死了

咕

咕

好像渴了很久一樣。

不要吧！

我要用機車把他帶回龜山。

陳大哥和犬舍主人的太太討論過後，決定隔天下午幫我載狗去龜山。

原本當下一股熱血想直接用機車把狗從南投載回龜山去，

19

說一下他的名字，
他原本是比賽用
的比賽犬，

比賽的照片

叫作

雲童號。

犬舍主人以前都叫他一番
（一CHI），一級棒的日文

因為他的臉像母狗般漂亮，

一般的公秋田

最後我幫他取了個日文名，
叫作泥褲（肉的意思）。

NIKU

太太把泥褲送到了，

你回去要再幫他洗澡，因爲他好幾年沒洗澡了，身上的味道很重。

謝謝

謝謝

把錢給她之後再三的跟她道謝，因為泥褲把她的整台車弄得很臭。

尾巴整條掉下來，一直發抖。

好啦

好啦

好啦

呼

呼

呼

本來想帶他去看醫生也無法，只好先帶他上樓去。

進了房間他很好奇，一直四處東看西看。

洗澡倒是不怎麼掙扎，

好像很久沒洗到熱水，

哈

整整洗了兩大包毛，不知道幾年沒洗澡了，

嘔

嘴巴翻開都是很嚴重的牙結石，

22

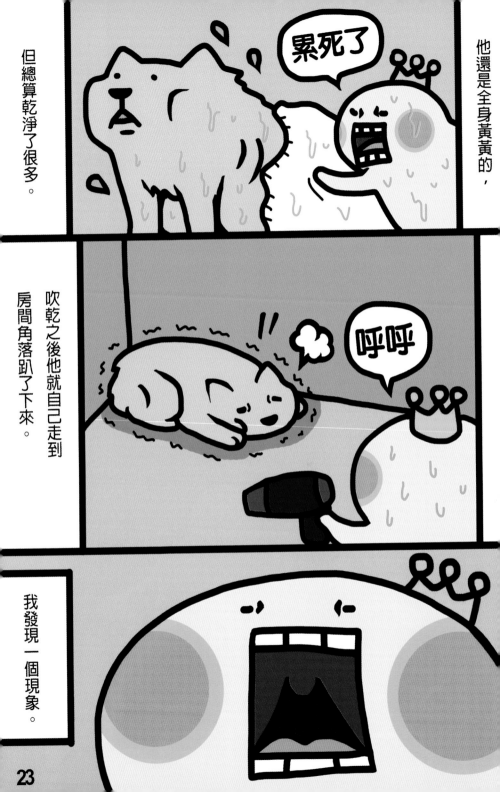

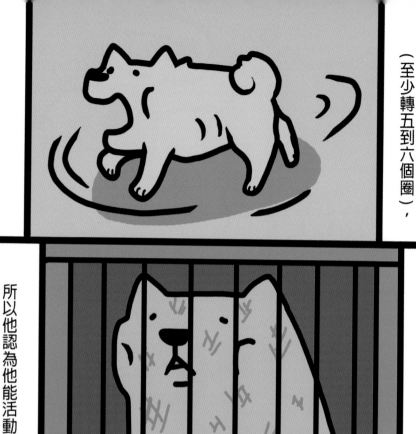

他要躺下前會一直不停的原地轉圈圈（至少轉五到六個圈），

可能是因為以前一直被關籠的關係，

所以他認為他能活動

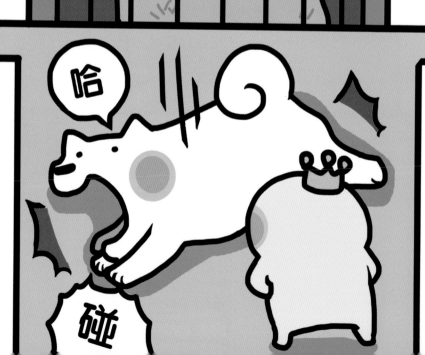

現在他會放鬆到像死掉一樣，

哈

碰

已經凌晨一點多了，

還要打掃房間，整個累到快往生了。

怕他冷所以拿了一條紅毯子給他蓋。

拿去，

給你蓋。

怕我會對他幹嘛，一副警戒樣，動也不動。

快睡啦！

看殺小，

...

當時陸陸續續有很多認養人反應說狗帶回去後會狼嚎，

應該是突然剩下自己一隻，覺得寂寞，想呼喚同伴才狼嚎。

但帶泥褲回家後從來沒有這樣過，

嗚嗚嗚喔

嗚嗚嗚

嗚嗚嗚嗚嗚嗚喔

26

搞到了凌晨五點他還醒著，

去散步 走啦

想說就帶他去散步然後看醫生。

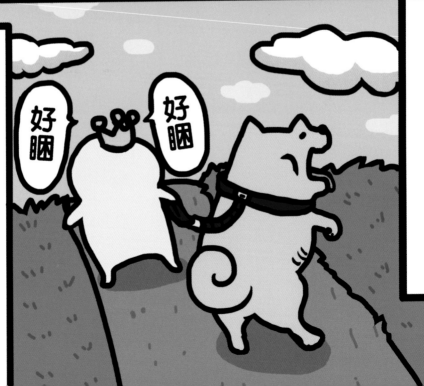

好睏 好睏

我就開始吃土了⋯⋯

27

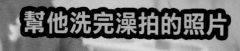
幫他洗完澡拍的照片

一直肚子貼地趴著

又黃又瘦！

這時眼睛很小 28

第三章　總裁是個賠錢貨

養狗讓我窮到吃土，

狗變得白又胖，我變得窮又餓。

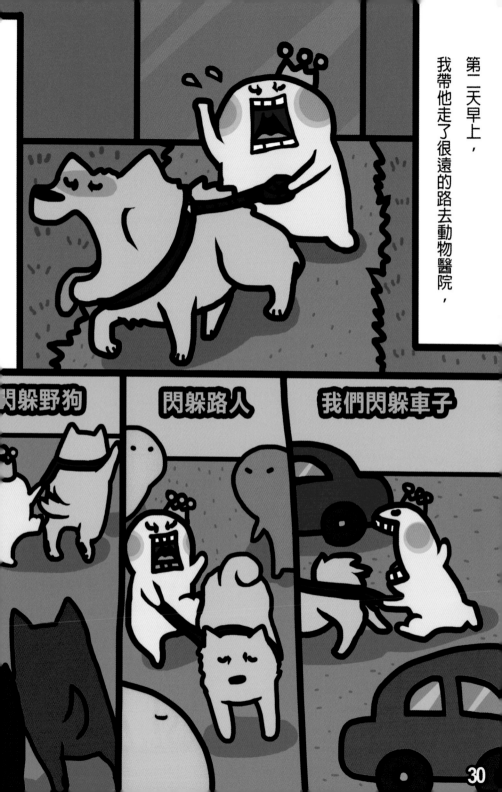

第二天早上，
我帶他走了很遠的路去動物醫院，

閃躲野狗

閃躲路人

我們閃躲車子

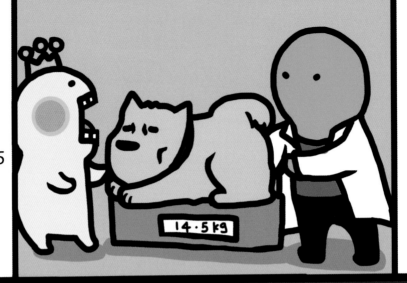

好不容易到了醫院，

量體重他才 14.5 公斤（現在 27 公斤），

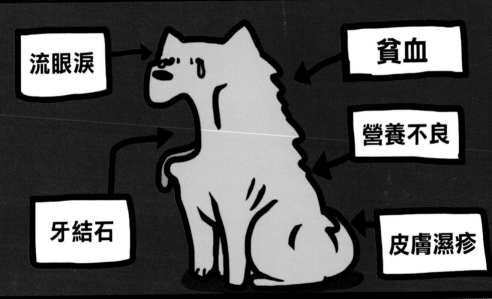

流眼淚

貧血

營養不良

牙結石

皮膚濕疹

開藥洗牙

加上打預防針，

也要好幾千塊，

我瞬間變成窮鬼。

31

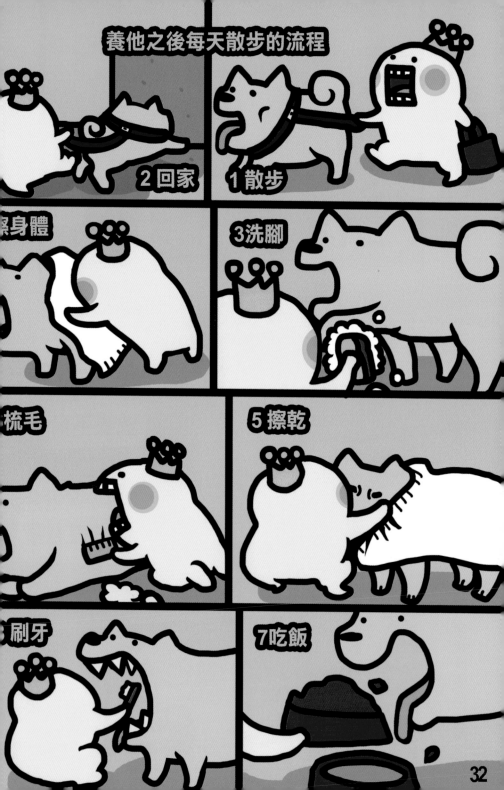

帶他看醫生是一段
非常痛苦的回憶，
幾乎把龜山附近所有
動物醫院都看過了，

根本是傾家蕩產地
帶他去看醫生。

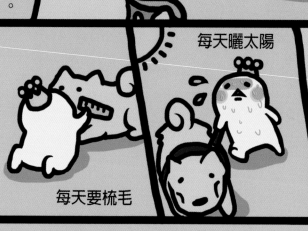

醫生說貧血
要吃豬肝，
我就趕快去
菜市場，

買豬肝回來煮。

每天曬太陽

每天要梳毛

皮膚問題
要擦藥

煮狗飯

煮番薯加蛋

拉肚子換了好幾個牌子的飼料

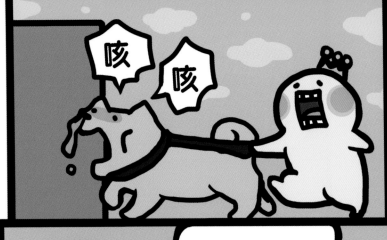

他那時候常常感冒，

看了好多家醫院，

也遇過庸醫說，

這狗至少10歲

尼褲恩央就會死。

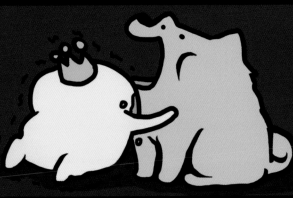

害我哭得半死，

結果他現在還
活得好好的。

還有的 說得了犬瘟，

我花了好多錢，

34

每星期都要看醫生，

每次都五百一千多塊，

我當時還是學生，

我都快被他搞得

山窮水盡了。

還要自己付房租水電費，

變瘦變憔悴

經過一個多月
已經變白變胖

媽媽沒有太多餘在比賽

或接外包案子，根本無法過活，

每天都在為錢發愁煩惱。

咕嚕

35

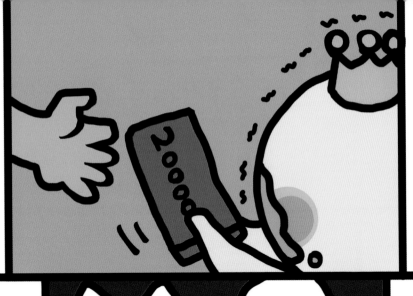

那時畢業製作要交兩萬，

匍匐用生命去籌出來的。

2000a

那是一段黑暗的日子，

完全沒有額外娛樂，每天只能在電腦前

嗚嗚

每天只吃一餐，一直好餓，

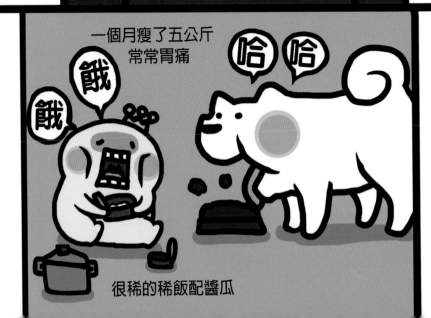

一個月瘦了五公斤常常胃痛

餓

餓

哈哈

我連自己在吃什麼都不曉得。

很稀的稀飯配醬瓜

也曾經充滿怨念，

想說我到底
幹嘛要養這條狗狗啊！

要趕比賽賺錢、
要趕案子賺錢，

已經累得要命，
還要帶他去散步。

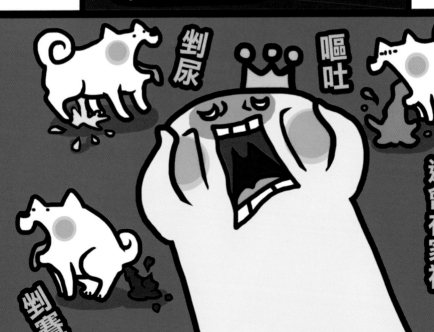

嘔吐

劉尿

而且他三不五時
還會在家裡

劉賽

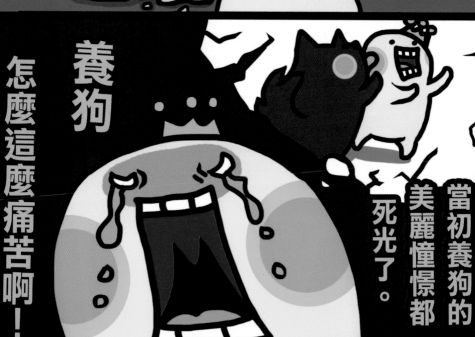

幾次壓力大到快爆發時，
經常在拿鑰匙開門時幻想，
昨天醫生說他得了犬瘟，
會不會等下開門他就死了？
叫寵物樂園來
處理屍體，
不知道要
多少錢？
還是拿去
宿舍後面
埋？那要去小北百貨買鏟子，
大把的鏟子不知道多少錢？

一開門
看到他坐在門口等你，
還對你笑，
又覺得他很可憐。

他像乞丐一樣，
又這麼笨，
如果沒有我，
他應該會
死在路邊吧！

哈 哈

然後又會同情他，帶他去散步，

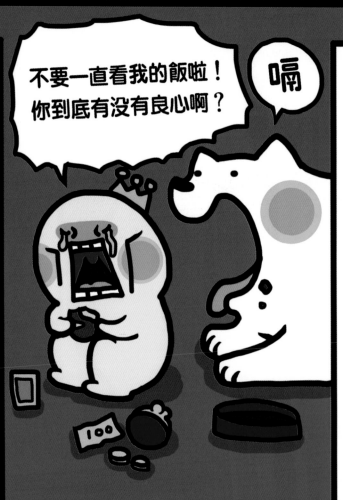

那段日子他越來越胖越白，身體也變壯變結實，而我卻總是很餓，

只要一回想起來，就覺得胃好難過啊！

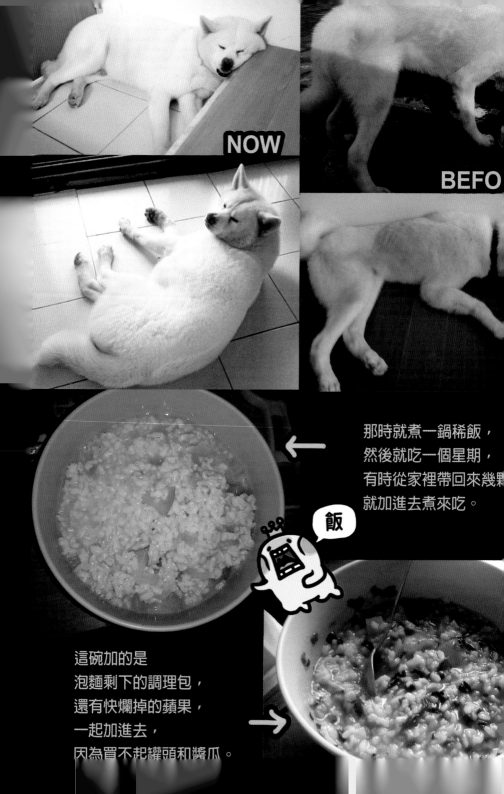

NOW

BEFO

那時就煮一鍋稀飯，
然後就吃一個星期，
有時從家裡帶回來幾顆
就加進去煮來吃。

飯

這碗加的是
泡麵剩下的調理包，
還有快爛掉的蘋果，
一起加進去，
因為買不起罐頭和醬瓜。

第四章　冷酷總裁愛上我

像我這樣歷經風霜的老男人，我的信任和愛可是很珍貴的。

我剛帶他回來的時候，他很膽小又不相信人。

他剛到龜山時，嘴巴很少張開，現在都會張開。

雖然有人說那只是在散熱，
但是他剛來時真的完全不張嘴。

他平常趴著時，都是固定的姿勢，將最脆弱的肚子藏起來貼地，兩隻前腳放旁邊，頭對著你，尾巴縮在下面。

43

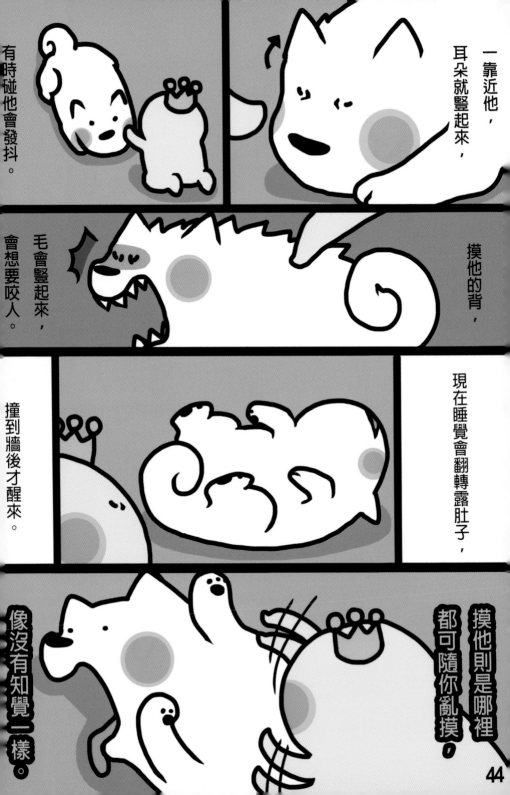

一靠近他，耳朵就豎起來，

有時碰他會發抖。

摸他的背，毛會豎起來，會想要咬人。

現在睡覺會翻轉露肚子，

撞到牆後才醒來。

摸他則是哪裡都可隨你亂摸，像沒有知覺一樣。

44

那時幾乎每天二十四小時，

都跟他待在一起。

因為剛好放暑假，
我都待在宿舍做案子和參加比賽賺錢，
平常的行程大概是：

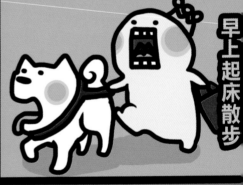

早上起床散步

他吃飼料我亂吃

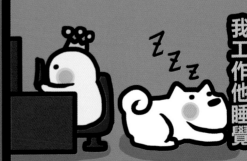

我工作他睡覺

傍晚去散步

45

咕嚕

回來他吃飼料，我沒吃晚餐。

我工作，他待在旁邊，

我打掃，黏地板上的毛，用抹布擦地板，

養了他後到處都是狗毛。

洗澡之後關燈睡覺。

46

他前三天都很緊張，
後來就慢慢習慣，

可能想說這個人
應該不會害我之類。

...

他知道自己名字叫泥褲，
那時我拿飼料叫他名字，

叫一次，他看我，就給他吃，
很快他就知道自己名字。

NIKU

他平常也很安靜，
根本不太會亂叫。

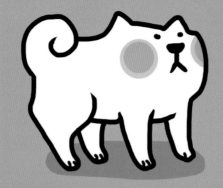

我覺得秋田犬是很沉穩的狗，我在忙時他都安安靜靜的，

不是睡覺，就是喝水，無聊時走一圈，然後躺好。

睡覺睡他附近

坐旁邊看電視

平常散步梳毛

就花很多時間

慢慢地，他也習慣我碰他，但是他是隻不相信人的狗，

陌生人要摸他的話，他會害怕，硬要摸他就會咬人，到現在都還是一樣。

48

都是我主動去摸他。

呀
呀

不會主動靠近人，

我印象最深刻的是有一次，

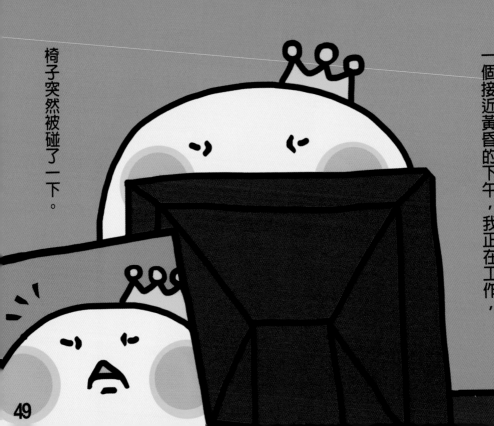

一個接近黃昏的下午，我正在工作，

椅子突然被碰了一下。

49

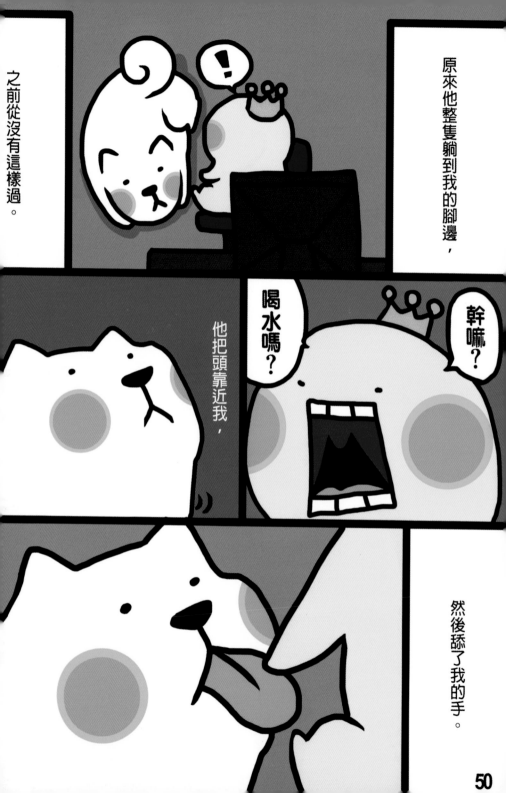

他第一次舔我的手時那樣，

不過他這次舔了很久，非常久。

默默地趴在我腳邊睡著了。

51

那時窗外的夕陽照進來，把他的毛染了一層橘色，

他就那樣很安靜地睡著了，那個畫面我到現在都還記得。

現在他還是常常會跑來我腳邊睡覺，他也沒有想跟我玩，他只是在旁邊睡覺，

他就是一條安靜的、

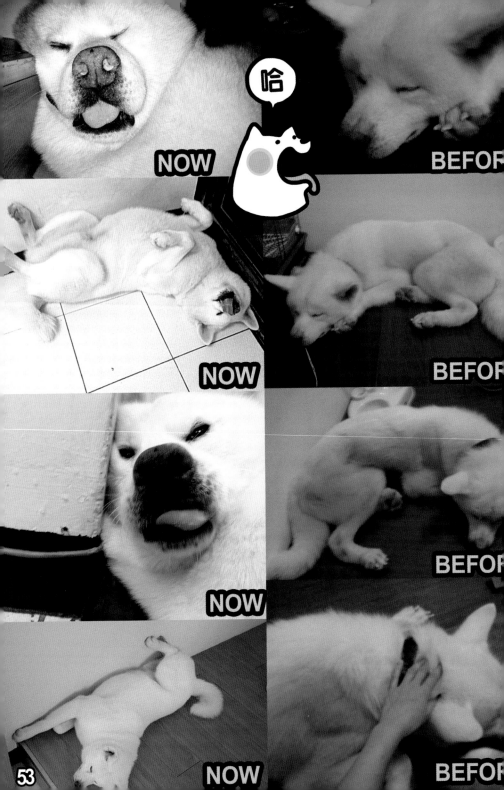

自從養狗之後，
我常看一個節目，

就是西薩・米蘭的，
「報告狗班長」。

西薩大師，真手的�
他整個就是馴狗大師啊！

我認為有養狗的人都應該
要看西薩怎麼跟狗相處。

55

泥褲和我生活一段時間後，他已經和我我很熟悉了。

但有一個很重要的問題是，

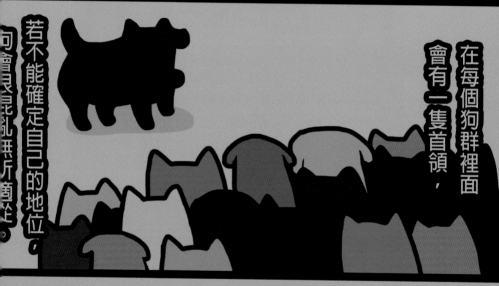

在每個狗群裡面會有一隻首領，

若不能確定自己的地位，可會很自己坐亂共所高地。

就會以為自己是老大，

變得很囂秋很囂張。

56

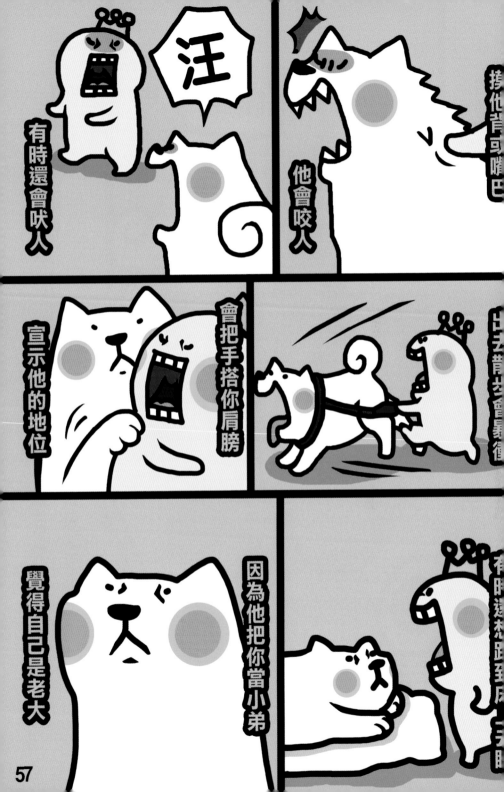

57

我那時忙著賺錢養這條賠錢貨，

近火卫及太子田筌也。

吼嗚

直到有一天，我終於爆發了。

當時我常常買番薯給他吃，
因為醫生說吃番薯會胖比較快，

有時去全聯買回來自己煮還加蛋，

58

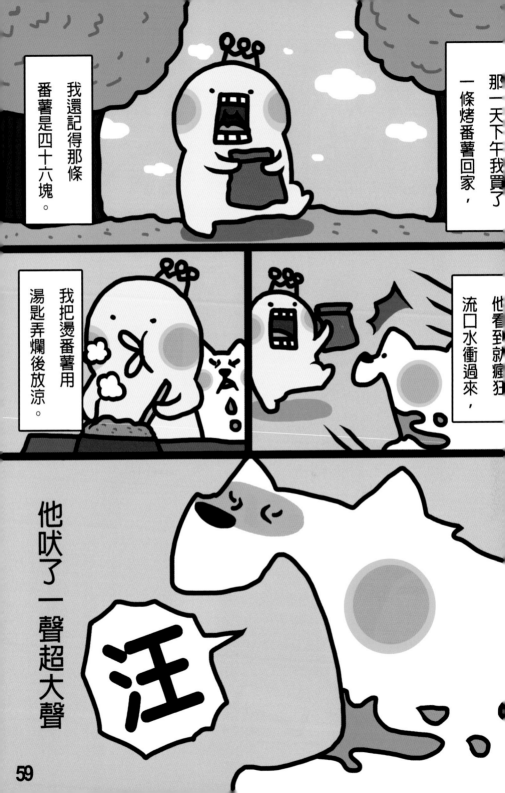

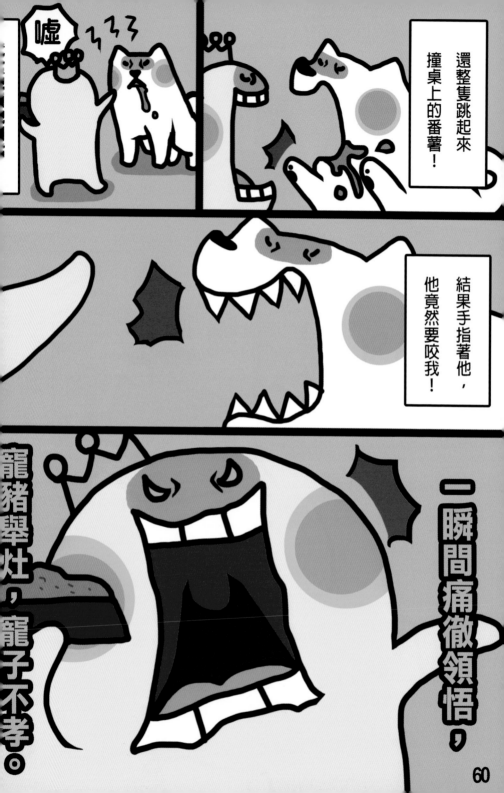

一堆狗用品花好多錢。

送狗看醫生花好〔...〕錢〔...〕

〔...〕他者〔...〕館〔...〕

我都胡亂吃東西。

我一天只吃一餐，

一條就要四十幾塊。

發霉的土司也吃下去。

61

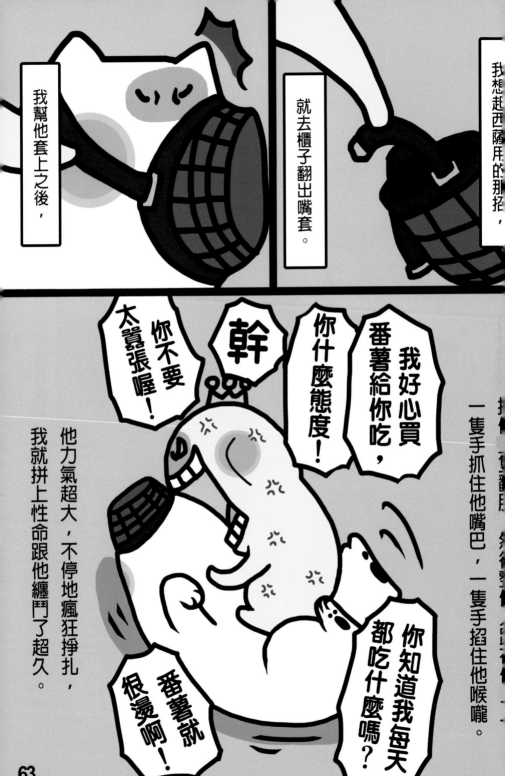

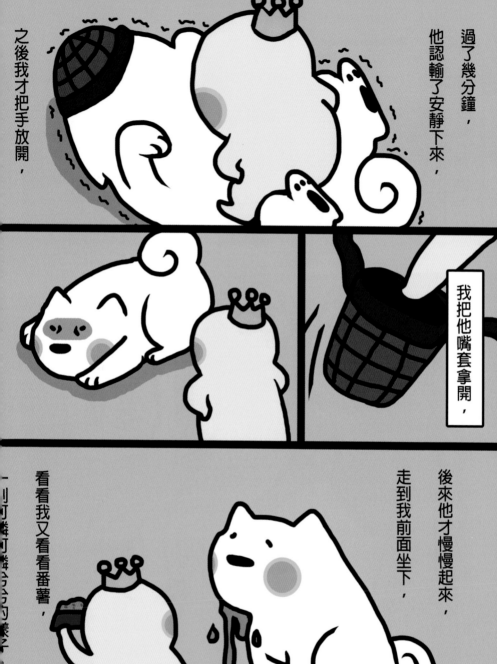

過了幾分鐘，

他認輸了安靜下來，

之後我才把手放開，

我把他嘴套拿開，

後來他才慢慢起來，

走到我前面坐下，

看看我又看看番薯，

一「呵嗨呵嗨ㄅㄨㄅㄨ」喘之。

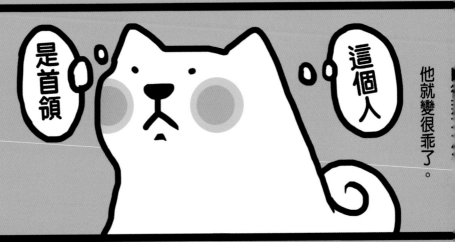

後來我就給他吃了，

他會等我說可以吃才吃。

他就變很乖了。

這個人

是首領

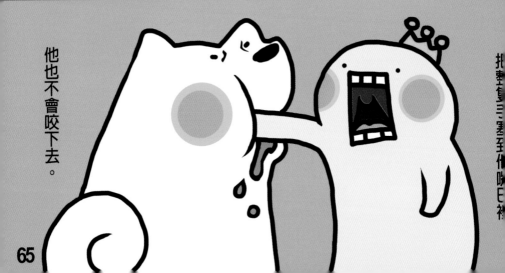

他也不會咬下去。

65

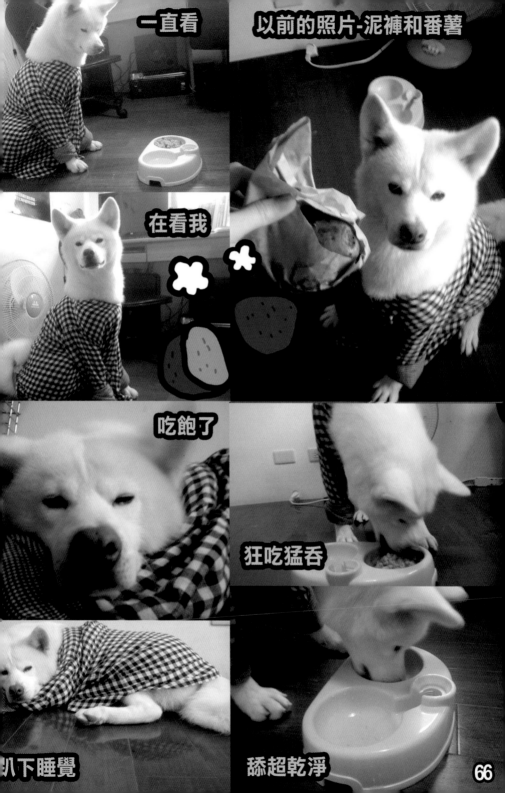

第六章　總裁專門吃軟飯

嗝

請派人來抓他。
女人們下盡，
我懷疑他對我家的

警察先生我要報案，
有個男人一直賴在
我家白吃白喝白住。

我們家是有潔癖的家

 每天都要擦桌椅

 每天都要擦地板

 回家一定要洗手

以潔癖等級來排列的話：
阿嬤 > 小姑 > 我 > 大姑 = 我妹

阿嬤光從外面回家，
洗手就能洗十五分鐘，

如此排列應該無法理解，
所以必須要解釋一下…

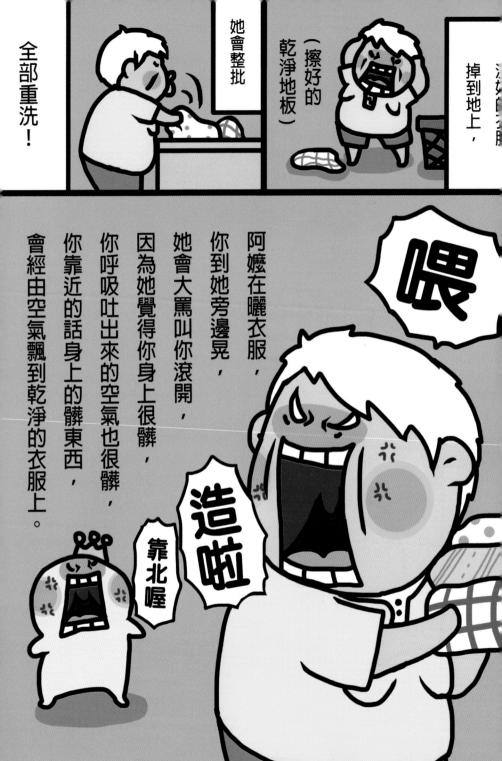

小姑每天
狂擦桌子椅子，

樓下垃圾也撿，

拿抹布趴在地上，
擦樓梯間的地板。

有人弄髒
公共的樓梯，

她會暴怒
不爽一整天。

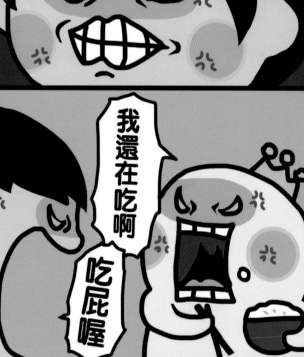

常常你還沒吃完飯，
她就開始收餐桌。

我還在吃啊

吃屁喔

因為她覺得很亂！

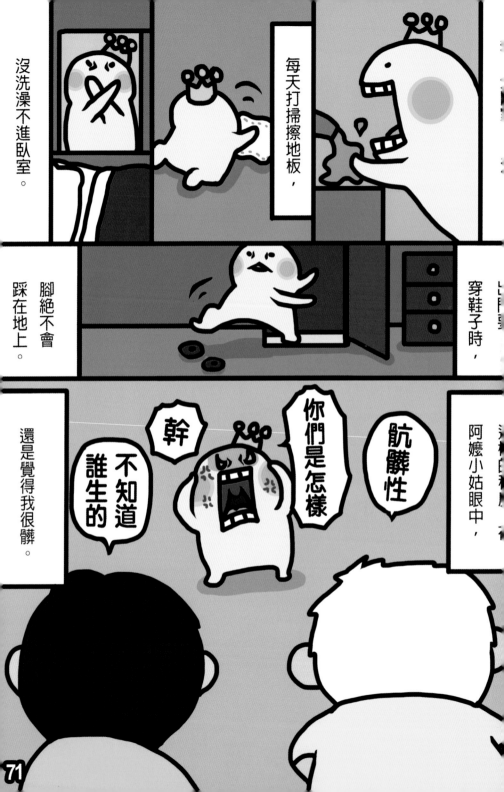

現在家又說小姑⋯

小姑是個不敢摸有毛動物的人，她看到長毛的東西都會露出厭惡的臉。

她最喜歡的動物是紅色的螃蟹，軟軟有毛的動物她完全不敢碰。

有天我在看泥褲的照片，

小姑偷偷湊過來看。

幹

你偷養狗

我跟她講，泥褲多可憐，

然後講了很多，

她就有點同情我和泥褲，
因為她是一個心很軟的人。

之前麥可傑克森死掉，
她不知道跟著哭什麼，

倪敏然死了也哭，

賈伯斯死了也哭。

電視上只要有明星或名人死掉，
明明不關她的事，
她都會湊熱鬧跟著一起哭。

之後她和同事
來龜山看泥褲，
她那時完全
不敢靠近泥褲，
連摸都不敢摸。
一定要跟泥褲保持，
一公尺以上的距離。

1.5m ～ 2m

只要泥褲動一下，
她就會逃跑
並大聲尖叫。

哇

我每星期都會寄泥褲兄期刊，
就是把泥褲的照片加上白痴的
敘述給她和大姑。

瘋狂地洗腦她們，
漸漸地她就開始喜歡泥褲。

票伯斯泥褲兄

睡啊睡啊

不停

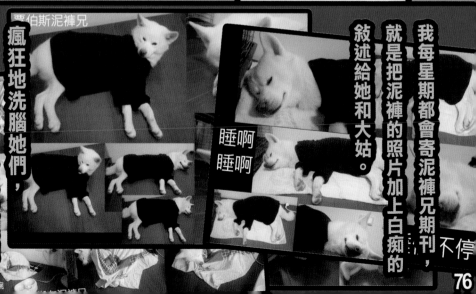

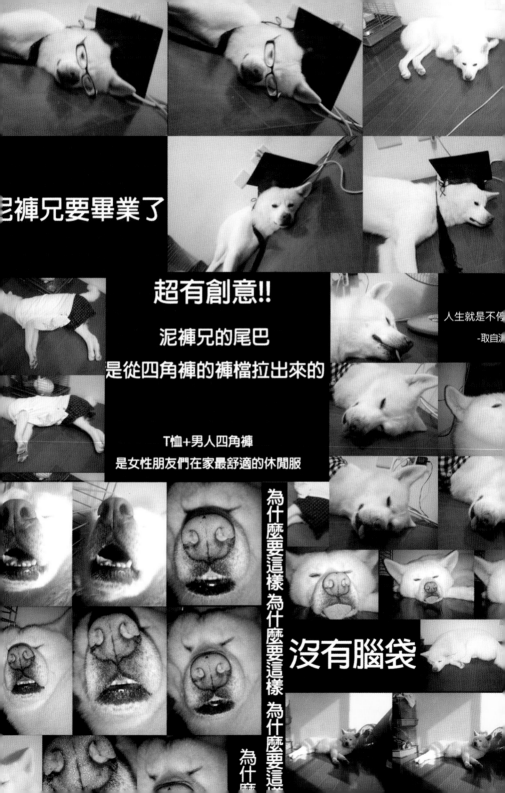

泥褲兄要畢業了

超有創意!!

泥褲兄的尾巴
是從四角褲的褲檔拉出來的

T恤+男人四角褲
是女性朋友們在家最舒適的休閒服

人生就是不停

-取自淵

為什麼要這樣 為什麼要這樣 為什麼要這樣

沒有腦袋

為什麼要這樣

為什麼

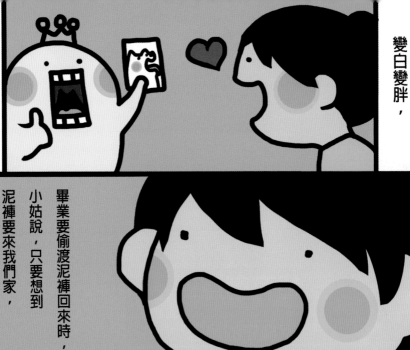

她就覺得

那時泥褲慢慢
變白變胖，

畢業要偷渡泥褲回來時，
小姑說，只要想到
泥褲要來我們家，
就覺得好高興啊！

現在小姑已經從

不敢摸不敢靠近狗的俗辣，

搖身一變成為

敢遛狗、

敢摸狗、

敢洗狗、

敢摸狗屎、

敢摸狗尿

的女人。

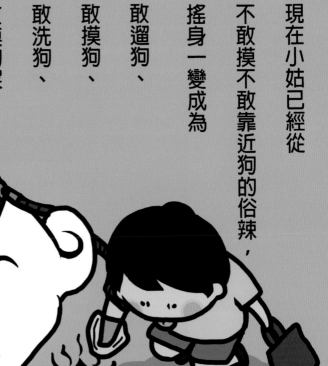

讓泥褲越來越胖，像條大白豬似的。

就會緊黏著她。

小姑對這樣的情況也感到喜樂。

人有無限可能，
連小姑都敢摸狗屎狗尿了，
還有什麼事情我們做不到呢？

寶總監語錄－認同請分享

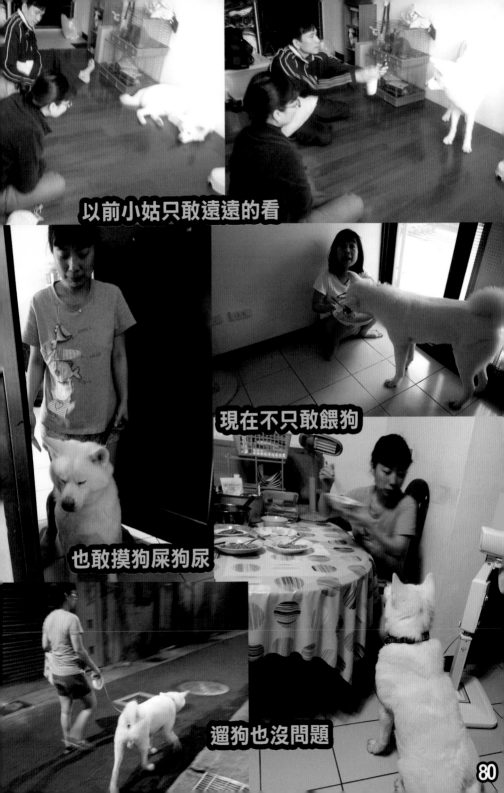

以前小姑只敢遠遠的看

現在不只敢餵狗

也敢摸狗屎狗尿

遛狗也沒問題

現在，
阿嬤隆重登場。

阿嬤是個有重度潔癖
又討厭動物的人。

都會發出噓聲。

阿嬤無法接受其他生物出現在家裡，

噓
噓
噓

臭得要死

她真的會這樣。

烏龜是因為偷養被發現，
阿嬤氣了很久才勉強接受。

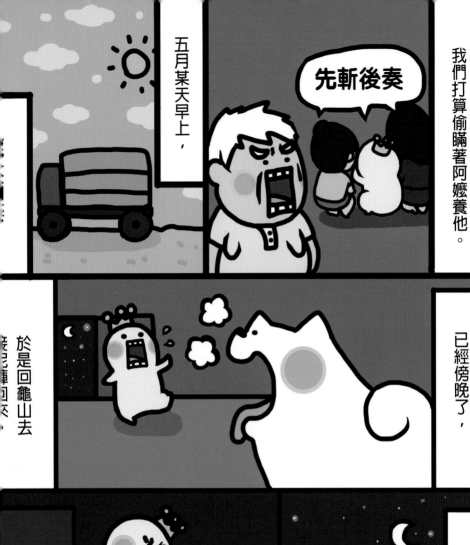

畢業時要把泥褲偷渡回家，
我們打算偷瞞著阿嬤養他。

五月某天早上，

先斬後奏

整理東西打掃完，
已經傍晚了，

於是回龜山去

晚上就帶他
坐計程車回台北，

阿嬤小姑住五樓，
我住在六樓。

82

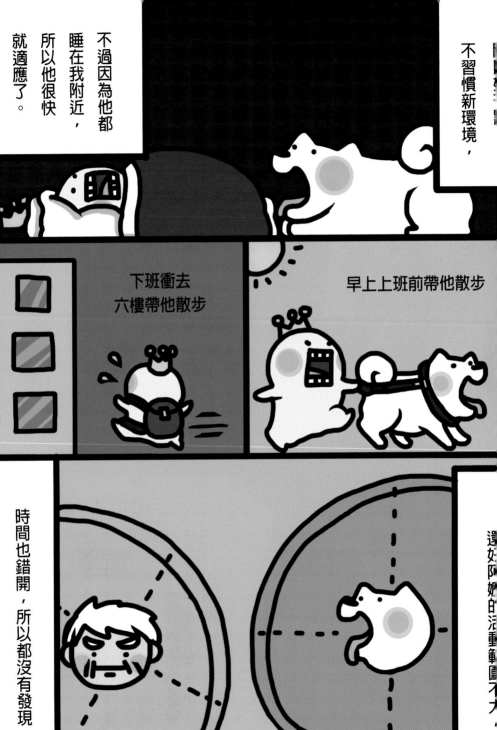

不習慣新環境，

不過因為他都睡在我附近，所以他很快就適應了。

下班衝去六樓帶他散步

早上上班前帶他散步

邊女阿姨的活動範圍不...

時間也錯開，所以都沒有發現。

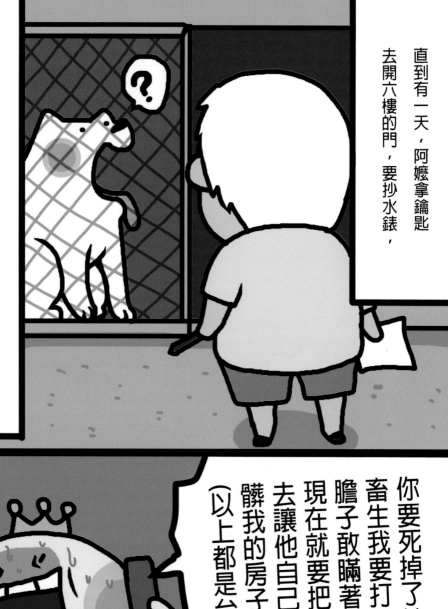

直到有一天，阿嬤拿鑰匙
去開六樓的門，要抄水錶，

好死不死泥褲就趴在門口睡覺，

就這樣前後又趴了一個星期，暴、發、發了。

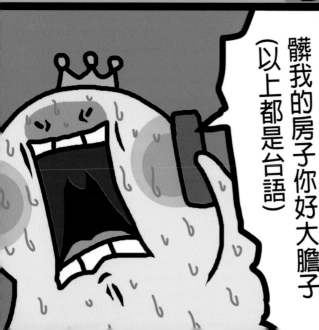

你要死掉了給我偷養狗
畜生我要打死你你好大
膽子敢瞞著我偷養狗我
現在就要把他放到樓下
去讓他自己走掉你敢弄
髒我的房子你好大膽子
（以上都是台語）

84

我就一直求她，然後打給當時交往對象，要他先把狗帶出去，否則阿嬤會把泥褲丟掉。

緊接著打給大姑小姑求救，那天下午根本無法專心上班。

偷偷帶回六樓，

然後打開五樓的門，面對一場死、鬥。

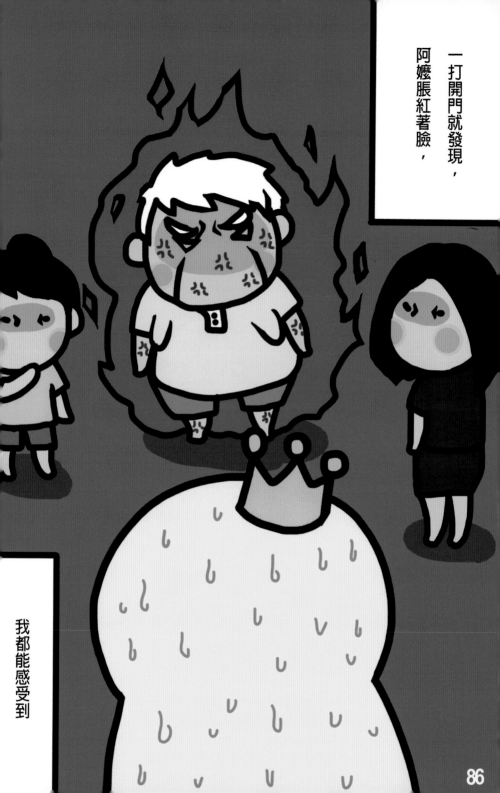

一打開門就發現，阿嬷脹紅著臉，

我都能感受到

老實說接下來罵什麼我有點忘了，
大概的情況就是她一直瘋狂咆嘯，
臉脹紅好像快中風了，叫我帶狗滾出去，
我也大吵大鬧反擊暴吼，
說好啊我搬出去，沒有狗我不要住家裡，
大姑小姑一直說些五四三轉移阿嬤的注意力，
這樣的情況持續了三四個小時。

給泥褲幾天的時間，

叫我幫他找到主人，然後再把他送走。

住到現在。

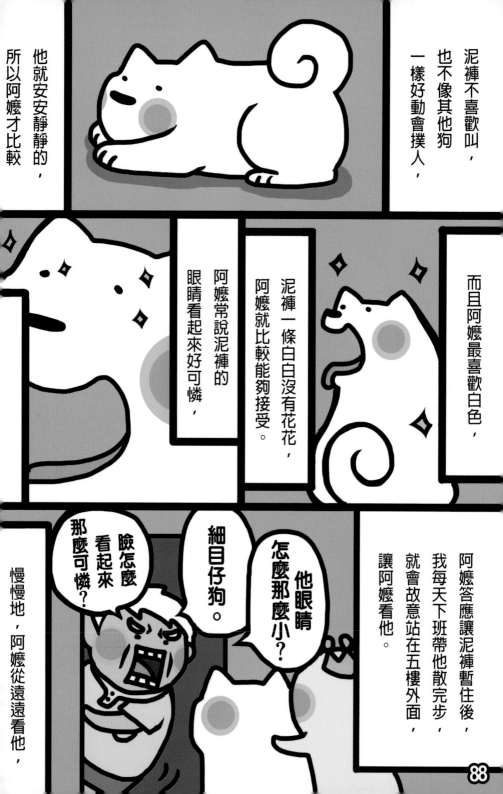

泥褲不喜歡叫，也不像其他狗一樣好動會撲人，

他就安安靜靜的，所以阿嬤才比較

阿嬤常說泥褲的眼睛看起來好可憐，

泥褲一條白白沒有花花，阿嬤就比較能夠接受。

而且阿嬤最喜歡白色，

阿嬤答應讓泥褲暫住後，我每天下班帶他散完步，就會故意站在五樓外面，讓阿嬤看他。

他眼睛怎麼那麼小？

細目仔狗。

臉怎麼看起來那麼可憐？

慢慢地，阿嬤從遠遠看他，

有一次泥褲踏進了五樓的地板，

阿嬤當下看到之後竟然沒暴怒，只有叫我把他綁門口，不要讓他亂跑。

會拿白飯加雞胸肉去餵他。

紗窗

漸漸地，泥褲在五樓的活動範圍越來越大，已經從門口延伸至整個客廳，甚至到了廚房。

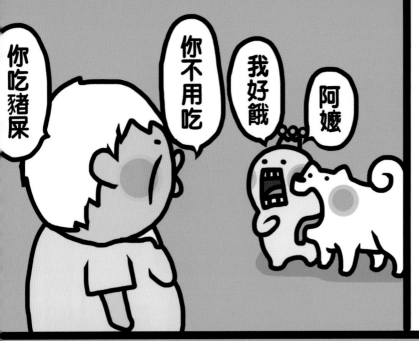

阿嬤看到我不是問我吃飽沒，而是問泥褲中午飯有沒有吃完？

你吃豬屎

你不用吃

我好餓

阿嬤

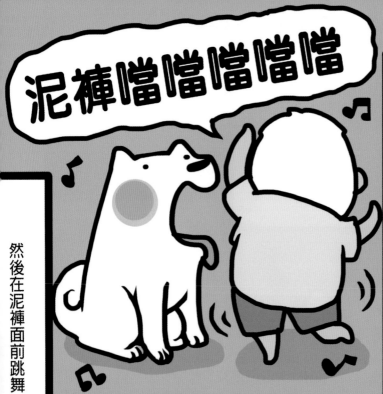

不知道從什麼時候開始，阿嬤看到泥褲，會發出高頻率的怪笑聲。

泥褲噹噹噹噹噹

然後在泥褲面前跳舞，

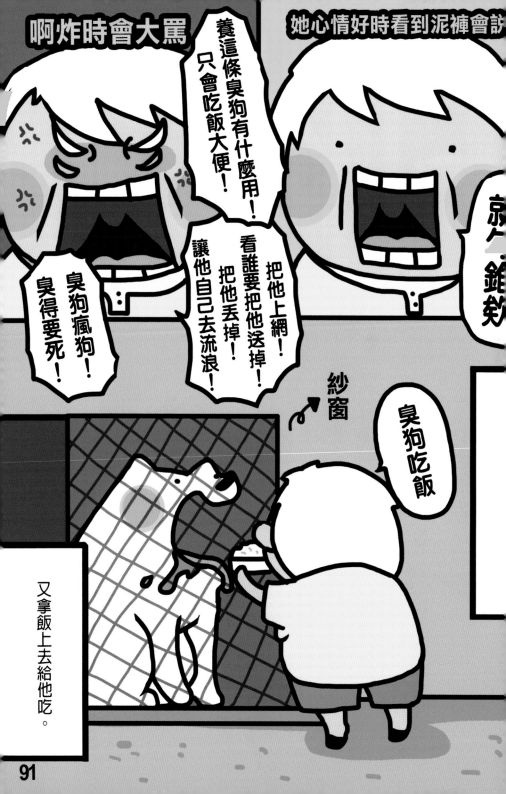

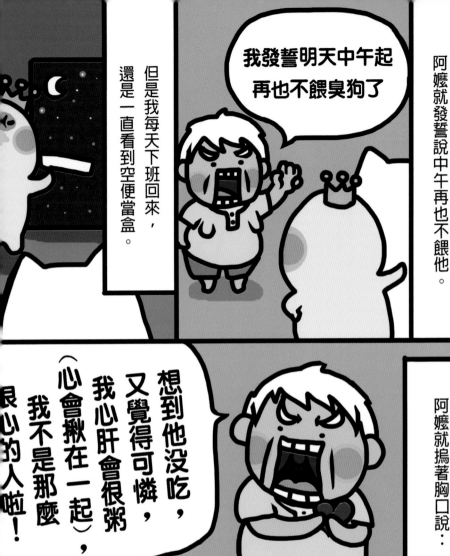

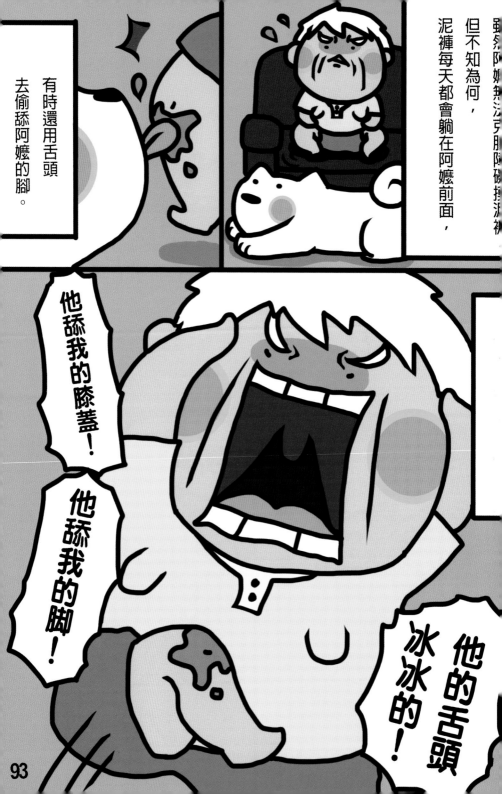

雖然阿嬤總是把肌膚碰到泥褲

但不知為何，
泥褲每天都會躺在阿嬤前面，

有時還用舌頭
去偷舔阿嬤的腳。

他舔我的膝蓋！
他舔我的腳！

他的舌頭
冰冰的！

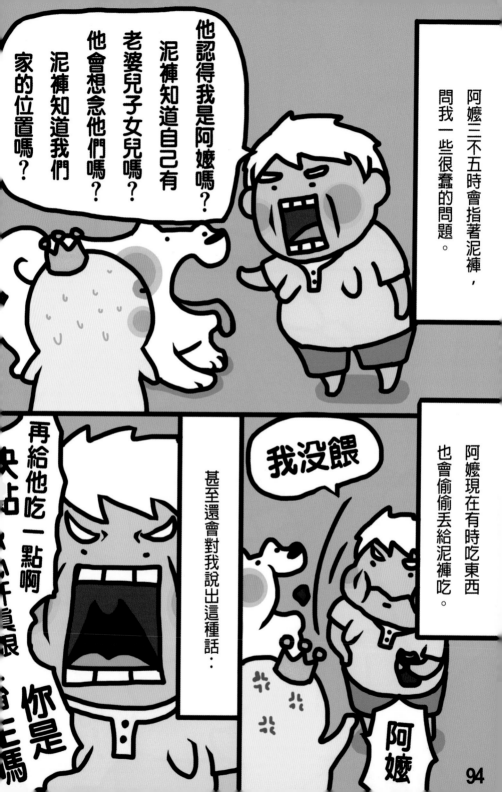

94

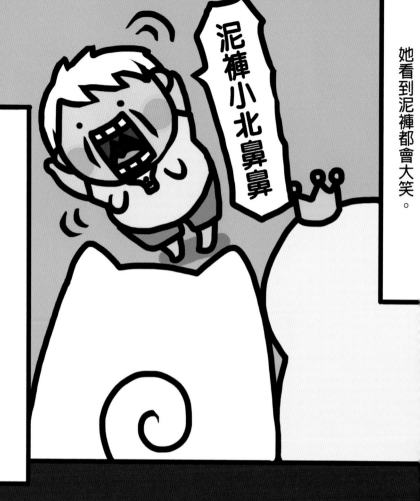

她看到泥褲都會大笑。

會在他面前扭動身體和雙手跳舞，還會學小姑對他說些噁心的話。

泥褲小北鼻鼻

你能相信阿嬤以前如此地討厭狗嗎？

人沒有什麼東西是不能改變的，
只看你要不要去做而已。

看看阿嬤吧！

寶總監語錄－認同請分享

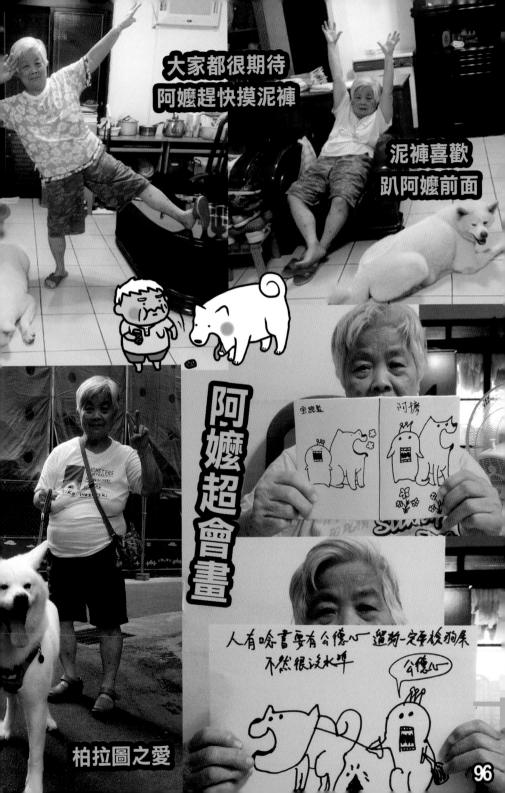

大家都很期待
阿嬤趕快摸泥褲

泥褲喜歡
趴阿嬤前面

阿嬤超會畫

寶貝監　　阿嬤

人有唸書要有公德心　遛狗一定要撿狗屎
不然很沒水準　公德心

柏拉圖之愛

96

陳律師是律師事務所的老闆，是我們家霸氣的榮耀。

讚

阿嬤說陳律師是她生的三個小孩裡最好看的一個，現在她已經五十歲了還是很漂亮。

絕情總裁的六法全書

那種冷酷俊美的總裁。

這是陳律師年輕時，

她是我們陳家的光榮。

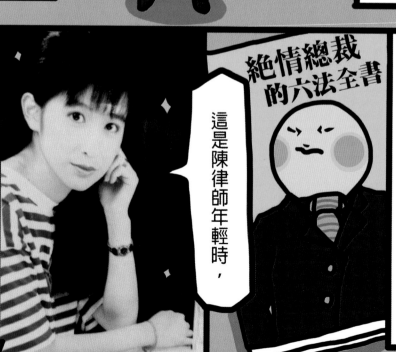

她的討厭並不是像阿嬤因為潔癖討厭，
也不完全像小姑因為害怕而討厭，
而是害怕又厭惡的那種。

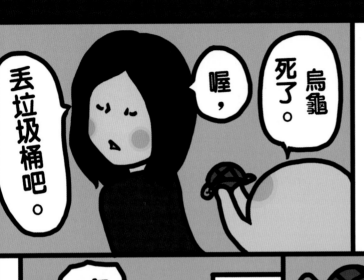

她對人有愛心，但她無法喜歡動物，曾經我表弟養的巴西龜死了。

烏龜死了。

喔，丟垃圾桶吧。

烏龜、魚或什麼貓啊狗的，她完全不喜歡也不敢碰。

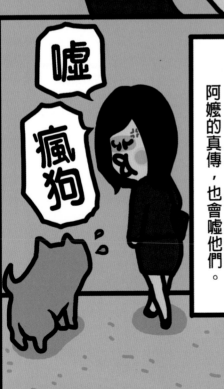

在路上看到狗，她得到了阿嬤的真傳，也會噓他們。

噓

瘋狗

裝在嬰兒車裡面，

拖出去逛街或搭捷運，

不停抱怨。

有什麼毛病

狗幹嘛 裝在那裡面

她看人家帶狗出來踏青。

也會冷酷地 皺起眉頭碎唸不已。

嘖

帶什麼狗出來啊！

不要 醬啦！

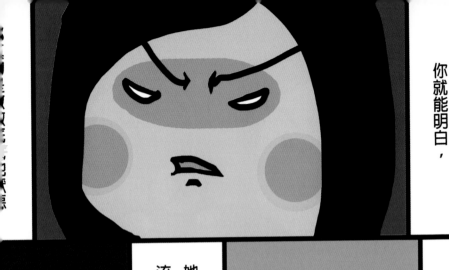

只要看到那嘴臉，
你就能明白，

這樣的陳律師，
小姑竟然說

她是什麼流浪狗協會還是
流浪狗之家的法律顧問。

自從養了泥褲之後，
我會寄泥褲兄特刊
給東律師和小姑看。

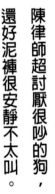

她就對泥褲沒那麼討厭，

陳律師超討厭很吵的狗，
還好泥褲很安靜不太叫。

呵呵

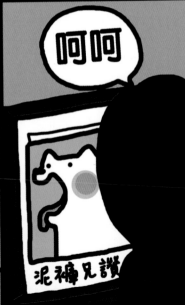

泥褲兄讚

加上從龜山跑去南投的故事

100

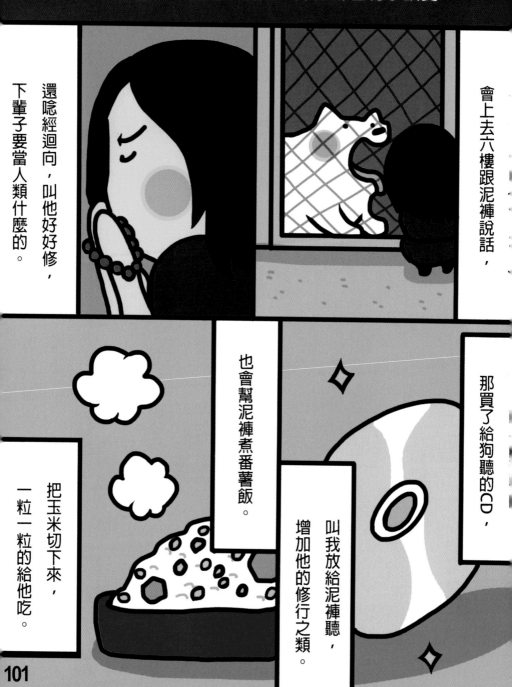

之後泥褲來到了我們家，
陳律師也和小姑參與了我與阿嬤激烈的革命，
不知道從什麼時候開始，陳律師也有了改變。

還唸經迴向，叫他好好修，下輩子要當人類什麼的。

會上去六樓跟泥褲說話，

那買了給狗聽的CD，

叫我放給泥褲聽，增加他的修行之類。

也會幫泥褲煮番薯飯。

把玉米切下來，一粒一粒的給他吃。

101

都給泥褲吃

還每個月幫泥褲買一堆
台灣製造的狗零食，

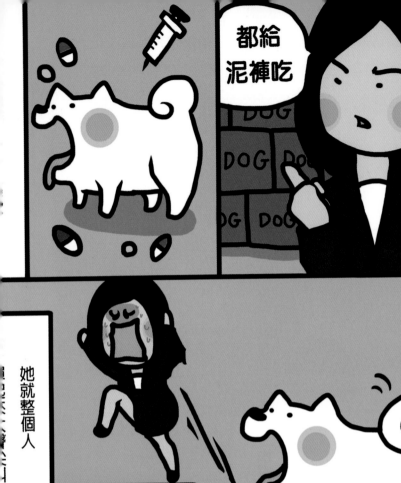

但她還是不敢摸泥褲，
每次泥褲一靠近她，

她就整個人

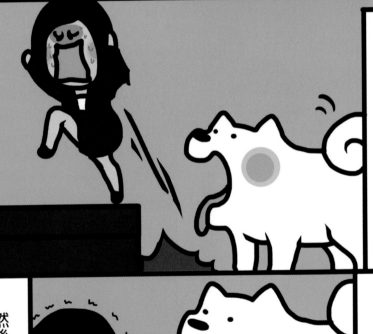

但陳律師已進步到
會拿泥褲的狗盤子，

然後伸長手臂，
以狗盤子為阻擋物，

哇啊啊

雖然他會靠近，
想要舔她釋出善意，

但陳律師總是會以高
分貝的尖叫聲來回應他。

覺得很吵，

所以靠近她
都會保持
一定的距離。

我就會把繩子硬塞給她，逼她遛狗，

陳律師就會戰戰兢兢地牽著泥褲，
彷彿那是比打官司更加艱難的事。

有時在樓下遇到陳律師，我會拉著泥褲追趕她，她就會尖叫拔腿狂奔。

真想給她的員工或是

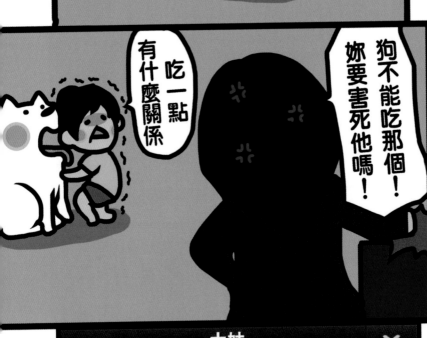

小姑給泥褲吃人的食物，陳律師會嚴厲的喝止。

狗不能吃那個！妳要害死他嗎！

吃一點有什麼關係

陳律師現在會看狗的報導和養狗的資訊，

還會在LINE上面

大姑 ⌄

對狗最好的十種人類食物

身為一個稱職的狗狗飼主，你應當已經明白有許多人類食用的食材對狗兒來說，容易造成體重負擔或

104

就是摸到了泥褲的狗毛。

陳律師仍舊一隻手

雖然她身上抱手抱了回去

並放聲大叫，

但這是陳律師
五十年來的大躍進啊！

你能夠想像她以前超級厭惡狗的嗎？
所以討厭狗的人是可以被改變的，
沒有不可能的事！！

寶總監語錄－認同請分享

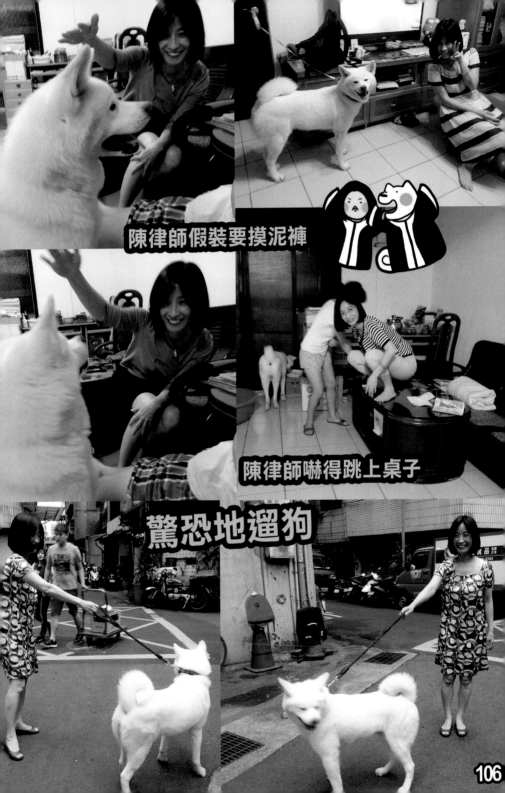

陳律師假裝要摸泥褲

陳律師嚇得跳上桌子

驚恐地遛狗

106

第七章 改造俗辣總裁

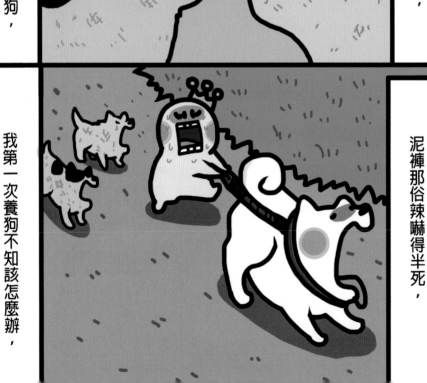

雖然變白變胖還是很膽小

我剛帶泥褲回來時，他一輩子沒出籠子幾次，

那時唸書住龜山，附近撿回收阿桑養了兩隻狗，

簡稱花狗白狗，

我帶他散步經過那條路，花狗白狗就衝上來要咬他，泥褲那俗辣嚇得半死，

我第一次養狗不知該怎麼辦，

宿舍後有個憲光二村，那條老舊道路住著一群黑土狗，

我都叫他們黑狗幫。

他們晚上會出來覓食。

經過那邊就一群黑狗衝上來狂吠要咬泥褲。

靠北呀我嚇得半死，一次少說也有十幾隻，

我從沒養過狗嚇死了，那時就只能屈辱地逃跑。

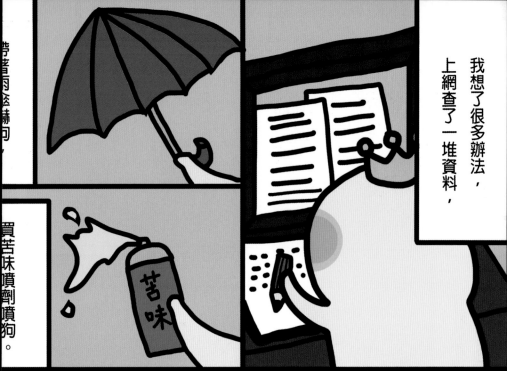

我想了很多辦法，
上網查了一堆資料，

帶著雨盆赫司

買苦味噴劑噴狗。

犬友都說，
過一陣子就好了，
他只是社會化不足，

總有一天他會

可是過了好幾個禮拜，
同樣的戲碼還是不斷上演。

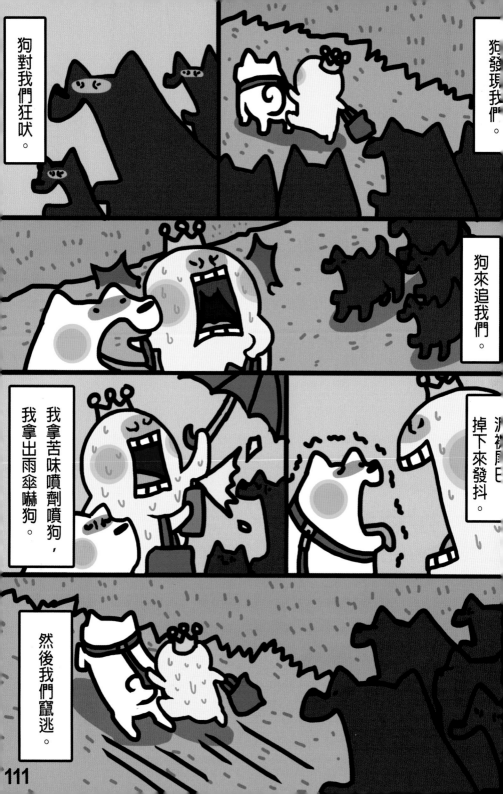

狗發現我們。

狗對我們狂吠。

狗來追我們。

我拿苦味噴劑噴狗，我拿出雨傘嚇狗。

掉下來發抖。

然後我們竄逃。

這樣的狀況，
不停不停地發生，
泥褲明明已經變白變胖，

那麼大一條竟然

我非常的 憤怒

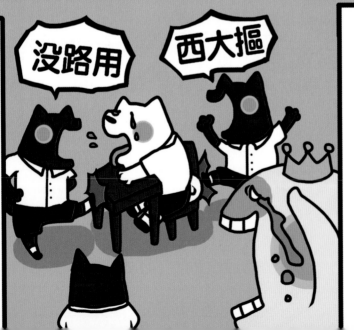

沒路用

西大摳

那情景就好像你看到你兒子
長得又高又壯又俊美，卻在你面前
活生生地被比他矮小的同學們霸凌，

憤怒的情緒就一天天，

在我心裡不斷地累積壓抑。

我們到憲光二村散步，

黑狗幫又十幾條一起狂吠追了上來。

我終於爆發了，

靠北啊我們這麼大一條白白的，

為什麼要怕你們？

今天就跟你們拼了！

113

我把雨傘往地上一扔，

帶著乜庳主黑句單動了過去。

黑狗們愣住了，

他們沒想到今天這條

大曰句會黑罗罗口厌。

他們好像發現這條白狗比他們大很多，

於是十幾條黑狗就開始逃命。

啊啊啊再跩啊幹

最後全部被我們

呈叫罴匕一寸去。

從此泥褲再也不怕狗了。

他應該在奔跑的那一刻發現，

啊！原來我很大隻耶！就從此覺醒了。

他一定會往對方脖子咬下去然後猛甩。

他不會主動攻擊狗，但只要有狗挑釁衝過來，

有時一些白目養的狗沒牽繩子衝過來挑釁，

泥褲就會抓狂

花狗白狗也跟他打過架，全輸了。

之後看到他

我散步時會拿飼料去餵花狗白狗，因為他們平常好像都吃不飽，

花狗白狗看到我們都會吠幾聲，

他們可能想說，這隻大白狗出現了，就有東西可以吃，

所以他們都不會

至於黑狗幫，

後來也演變成一種特殊的局面。

會去餵他們，

晚上無聊也會去餵他們，

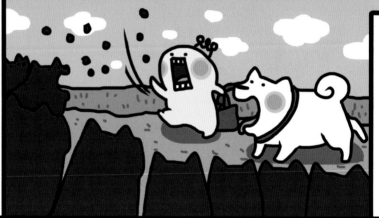

裝一袋飼料去餵，

後來他們看到泥褲，都會邊吠邊跑過來。

可是不會像之前那樣要攻擊，他們可能認得我們了，

泥褲對他們來說應該是帶來食物的幸運白狗。

從此形成一個巧妙的平衡，
我帶泥褲走到憲光二村時，
黑狗幫會一大群大概快二十隻，
邊吠邊出來迎接我們。

我就撒飼料

好像在進行
什麼儀式

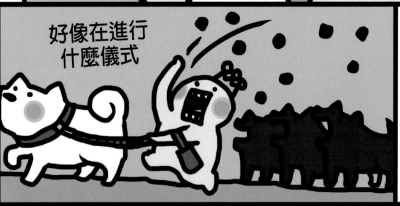

泥褲就好像
沒看到他們一樣，

黑狗們吃完了就跟著我們，
直到我們離開那條路為止。

大黑

二黑

小黑

有幾隻我認得出來，

我幫不太強的眼睛，
打一次架就可分出階級高低。

打輸的就不敢再挑釁贏家，
就像我之前馴服泥褲那樣。

要是我那次沒抓狂拉著他衝向黑狗幫，
他應該永遠都是俗辣吧！

我現在還是
有點想念黑狗幫，

希望之後有時間
再找機會回去看他們。

119

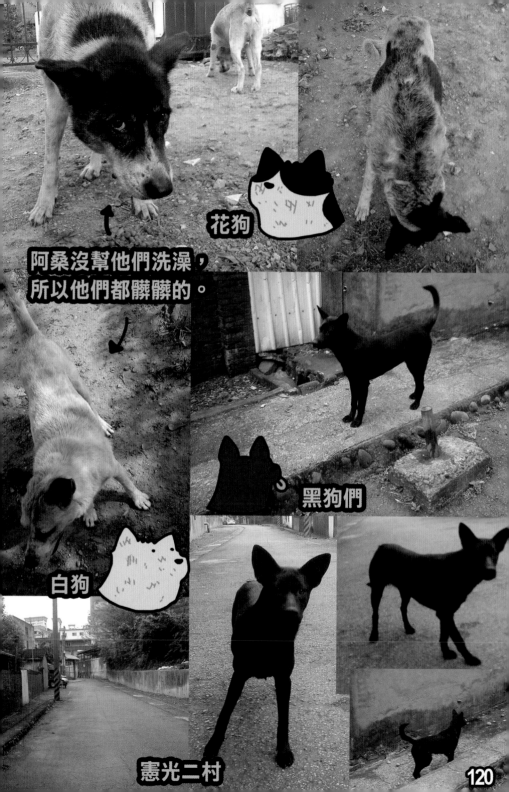

花狗

阿桑沒幫他們洗澡，所以他們都髒髒的。

黑狗們

白狗

憲光二村

大學唸書時住龜山，
那裡很多人也有養狗，

有些人會乖乖地牽繩子，

有些人就死都不牽繩，
又無法控制自己的狗，

不牽繩
的白痴
也沒拿
屎袋

狗若溫和沒攻擊性就算了(但還是要牽繩)，
偏偏有的犬種就很愛挑釁，
然後主人又很白目不牽繩子，
整個就是王八蛋。

寶總監語錄－認同請分享

因為他出門就像瘋子。

一方面是怕他跑掉，

因為怕不是很聰明

跑掉一定不會走回家，

應該流浪一陣子，
就被抓去收容所
然後被撲殺。

無法忍受其他狗的挑釁，
他不會主動攻擊其他狗，

但如果其他狗挑釁他，
泥褲就會抓狂。

123

如果對方要攻擊他，泥褲連一聲都不會吠，

他會很快速的直接攻擊對方，

[他]人沒聲音的那個原因

宿舍附近有一個中年男人，那個王八蛋養了兩隻狗，

一隻是咖啡色小米克斯，一隻是法國鬥牛犬，

兩隻狗隨地大小便，警衛警告他好幾次，

但他超厚臉皮，

124

他每次在後面叫，

狗根本不理他，也叫不回來。

其實錯的不是狗，是那個王八蛋主人。

還好我都有拉住泥褲然後把他噓走，

否則泥褲一定會咬上去，那男人看到也不會管一下。

嘘

吼

嘘

有一天早上大概六點，
我帶泥褲到
憲光二村散步，

那時剛冬天涼涼的，

我們快走出巷子時，
看到那隻咖啡色米克斯，
正想說不會那麼衰吧！

法鬥就不知從哪衝出來，

泥褲抓狂往他脖子咬下去，
然後把他扯到空中開始猛甩，
我當然拉著泥褲要他放開。

那男人拿著雨傘跑過來，

我立著已褲，他也把自己的狗帶走。

126

他竟然拿雨傘往泥褲的鼻子
重重地用力打了好幾下，
還邊打邊說，
不放開就打死你！

幹你這畜生
敢在我面前
打我的狗

直接把泥褲身體往後拉，
泥褲才把鬥牛犬吐掉。

鬥牛犬滿身血，立刻逃跑，
我當場跟那男人吵起來。

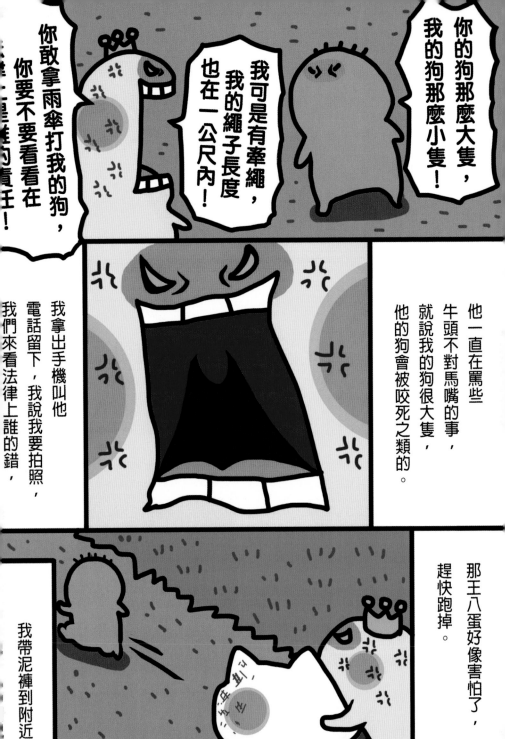

128

其他部位完全沒事，不過他的頭都是鬥牛犬的血。

所以我帶他慢慢走回宿舍，想說回去幫他洗頭然後擦藥。

結果回宿舍又看到那王八蛋在宿舍對面。

那男人又在罵說，你看我的狗嚇到了之類的狗屁話。

我氣瘋了！

我對他吼說，你不要囉嗦，你罵我、你電話合我！

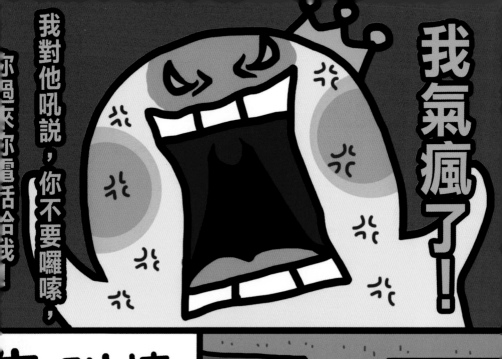

搞什麼鬼叫大姑告他

後來幫泥褲洗完頭、擦完藥，

宿舍的警衛在我旁邊跟著罵他，說你自己的狗不牽繩子被咬活該，那人才趕快逃回自己的大樓。

130

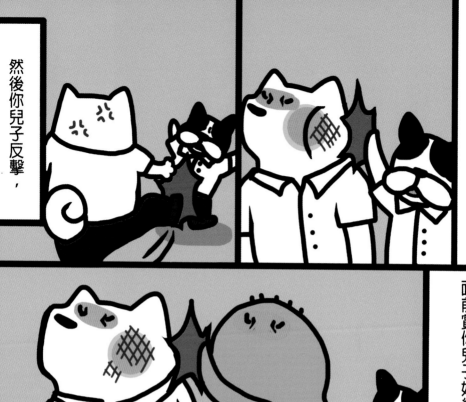

在學校莫名其妙被同學揍，

然後你兒子反擊，

對方家長突然衝上來，在你面前賞你兒子好幾個耳光。

差點衝上去跟他打起來，

可是我還是忍了下來，想說如果要告的話就告死他。

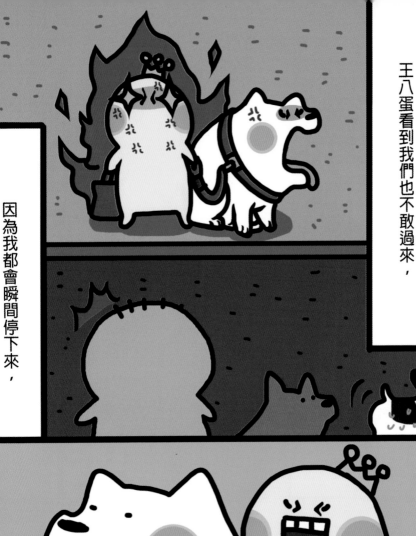

後來那隻鬥牛犬看到我們，
都會躲得遠遠的，
王八蛋看到我們也不敢過來，

因為我都會瞬間停下來，

請大家出門一定要牽繩，
這是為了保護你和你的狗。

如果遇到像那種王八蛋，
法律上也不會是你的責任。

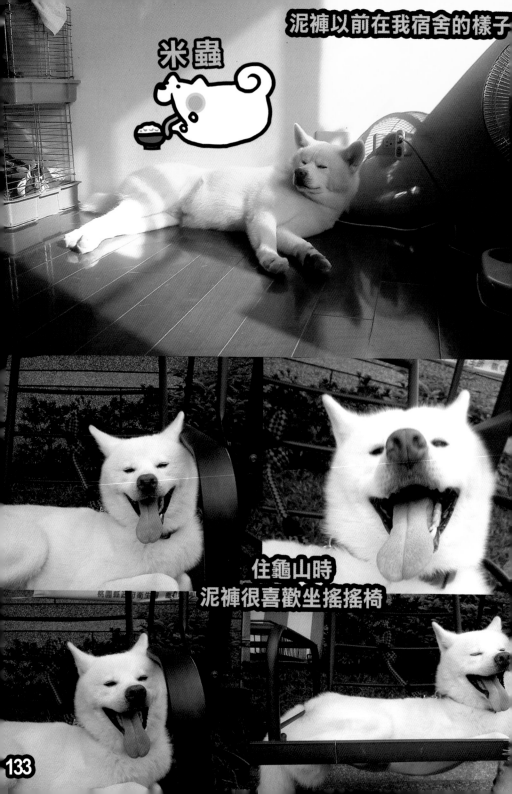

泥褲以前在我宿舍的樣子

米蟲

住龜山時
泥褲很喜歡坐搖搖椅

第九章　總裁是戰神

CHAMPION

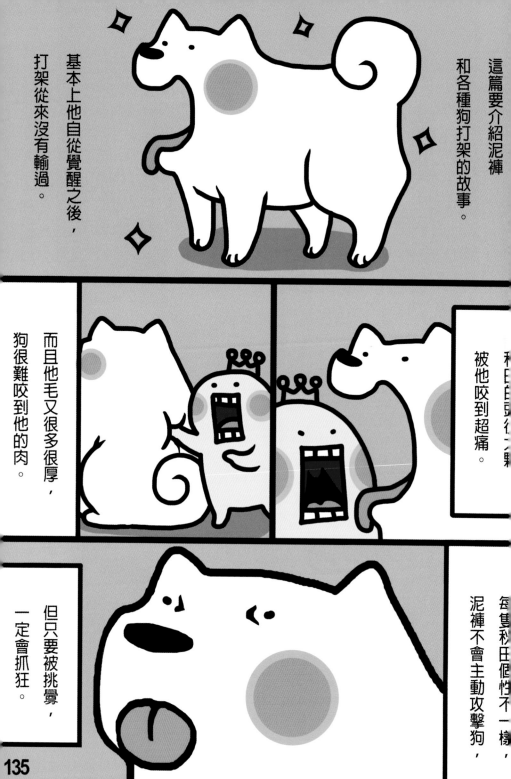

這篇要介紹泥褲
和各種狗打架的故事。

基本上他自從覺醒之後，
打架從來沒有輸過。

而且他毛又很多很厚，
狗很難咬到他的肉。

被他咬到超痛。

每隻秋田他個性不一樣，
泥褲不會主動攻擊狗，

但只要被挑釁，
一定會抓狂。

他會像人類一樣用後腳站起來，

他會直接往對方脖子
咬住不放，然後開始猛甩。

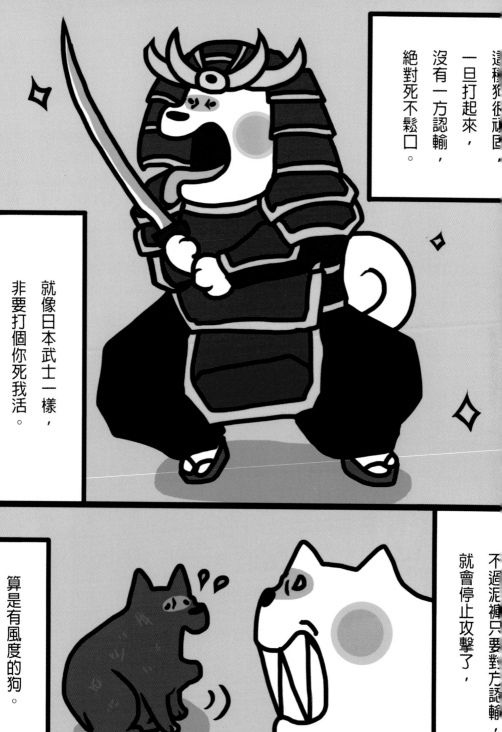

這種狗很頑固，一旦打起來，沒有一方認輸，絕對死不鬆口。

就像日本武士一樣，非要打個你死我活。

不過泥褲只要對方認輸，就會停止攻擊了，

算是有風度的狗。

像是憲光二村的黑狗幫，

打倒了其中幾隻，

其中幾隻逃跑了，

因為他們
都很聰明，

知道打不贏

打輸的那一方之後
都不會再挑釁贏家。

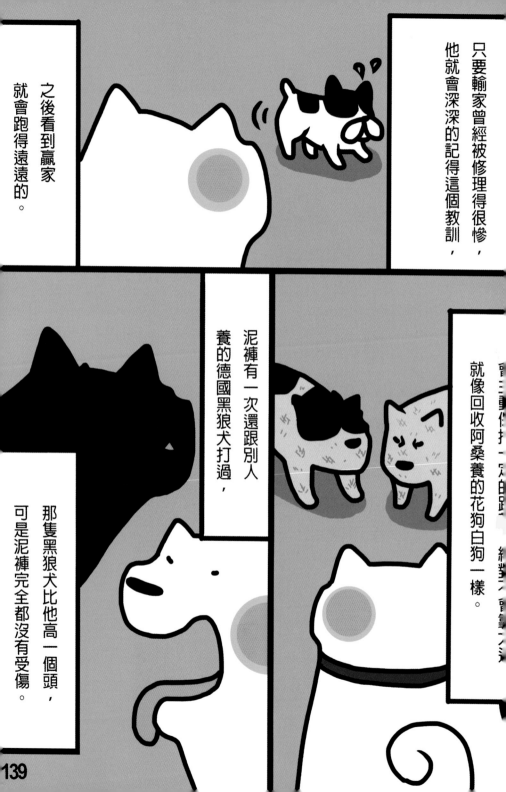

只要輸家曾經被修理得很慘，
他就會深深的記得這個教訓，

之後看到贏家
就會跑得遠遠的。

就像回收阿桑養的花狗白狗一樣。

泥褲有一次還跟別人
養的德國黑狼犬打過，

那隻黑狼犬比他高一個頭，
可是泥褲完全都沒有受傷。

跟著我搬回台北之後，

他也咬跑了每一隻

主動衝上來

要跟他挑釁的狗。

之前我們家樓下有個老杯，

養了一隻邊境牧羊犬叫吉米，

吉米比一般邊境更大隻，

甚至比泥褲還要胖。

有一次，我帶泥褲散步，

吉米突然衝上來咬他的腳，

老不三揪叫都沒用。

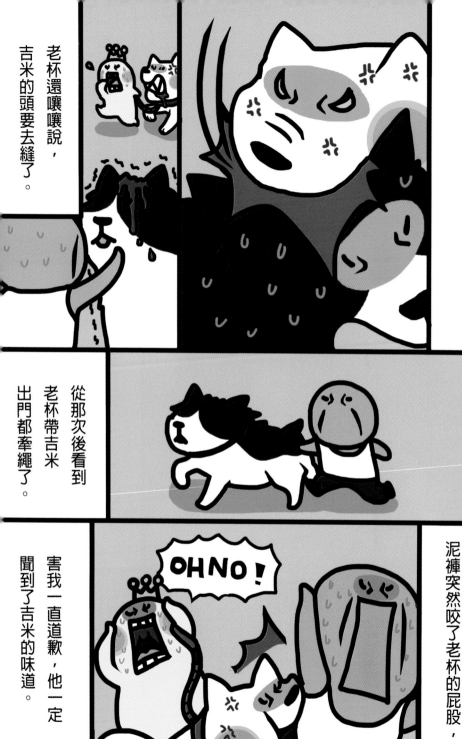

泥褲抓狂把吉米的頭咬破一個泥浴血，他自己只有腳受一點傷。

老杯還嚷嚷說，吉米的頭要去縫了。

從那次後看到老杯帶吉米出門都牽繩了。

秋豆大真的很會記仇，有一次我帶泥褲出門，剛好在門口遇到老杯，泥褲突然咬了老杯的屁股，

害我一直道歉，他一定聞到了吉米的味道。

OH NO！

好幾次遇到各種衝上來挑釁的狗，都一一被咬跑了，那些狗都不牽繩。

主人只會在後面出一張嘴鬼叫，

他打架從來都沒有輸過，而且他都是至死方休的咬法，非常囂張的自以為是日本武士或神風特攻隊。

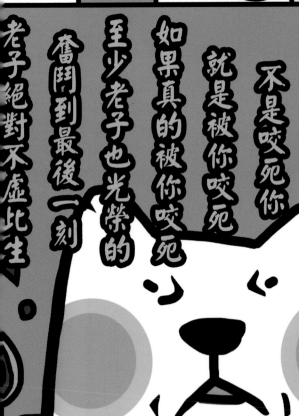

今天老子不是咬死你就是被你咬死如果真的被你咬死至少老子也光榮的奮鬥到最後一刻老子絕對不虛此生。

寫這個當然不是要炫耀說，
你看我的狗百戰百勝好爽，
你喜歡看到自己兒子跟別人互毆，
還在旁邊拍手叫好嗎？

洗完還要刷整個浴室，
還要幫他擦身體吹乾。

你還要幫他洗澡。

去看醫生，又要花錢。

誰會喜歡自己的狗跟別人打架，
又不是有病吃飽太閒，沒事找事情做。

再次呼籲大家一定要牽繩，

如果對方沒牽繩，你一定要牽，

因為如果你的狗被對方狗攻擊，

嘘

如果遠遠看到狗衝過來，

我一定會把泥褲硬扯到我後面，

然後快速伸出手指，

狗真的能感受到
你是害怕或是憤怒，
你一定要表現出霸氣和殺氣，
然後伸出手指指著狗用力地噓他！

我就馬上給你死！

你有種敢衝過來，

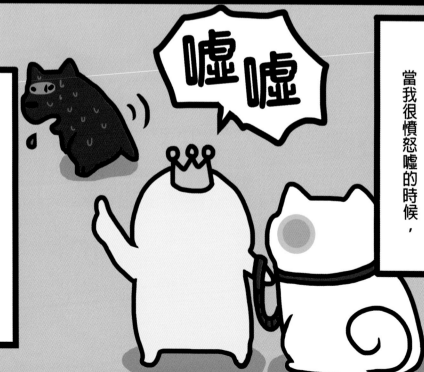

嘘嘘

當我很憤怒噓的時候，

對方的狗就都不敢靠過來，
泥褲也會安靜下來。

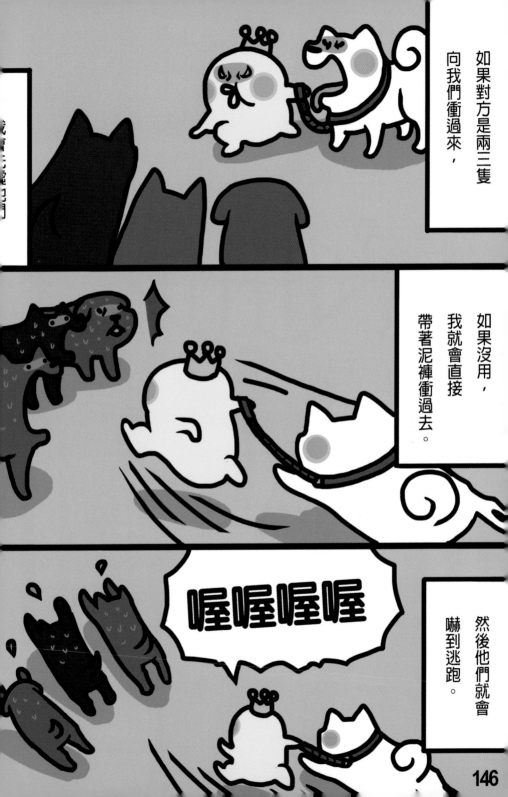

如果對方是兩三隻向我們衝過來，

如果沒用，我就會直接帶著泥褲衝過去。

然後他們就會嚇到逃跑。

喔喔喔喔

146

人是直直站著的動物，

狗本來就會有點怕人，因為他們必須抬頭才能看到我們。

如果這時你在他們還沒攻擊前，
就氣勢洶洶地衝過去
（拿著撐開的雨傘衝過去效果更好更強大），

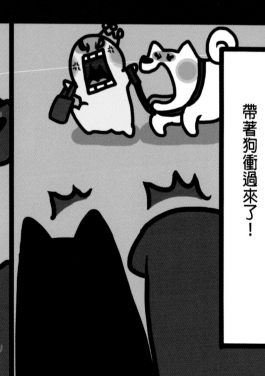

帶著狗衝過來了！

好可怕他們一定很強我們會輸！
那些狗就會嚇得逃跑。

你的氣勢必須強大必須猛，
狗真的會感受到會害怕。

當然前提是，

你必須控制住
自己的行動

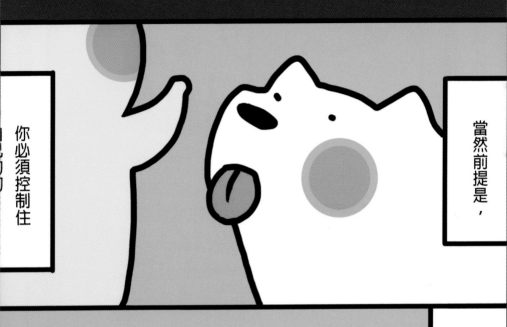

狗其實很聰明，

他們會感受到你的氣勢，
來確定自己的地位。

148

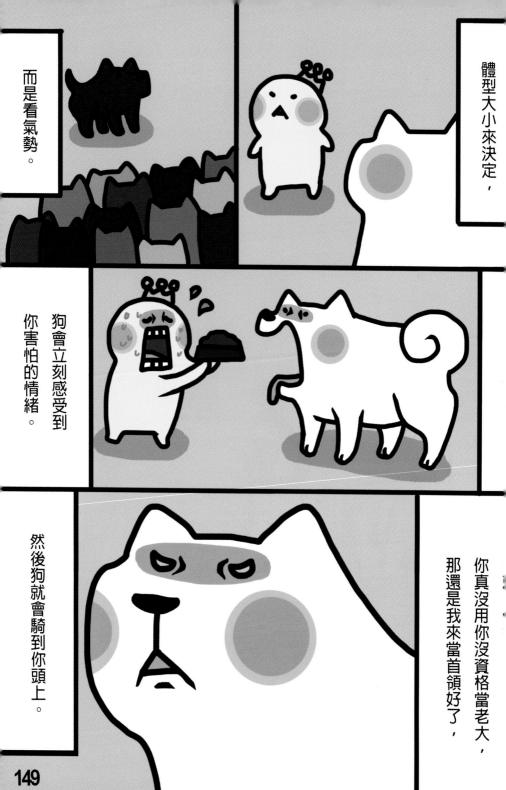

搞不懂那些不牽繩的人在幹嘛！

如果你的狗那麼聰明那麼通人性，

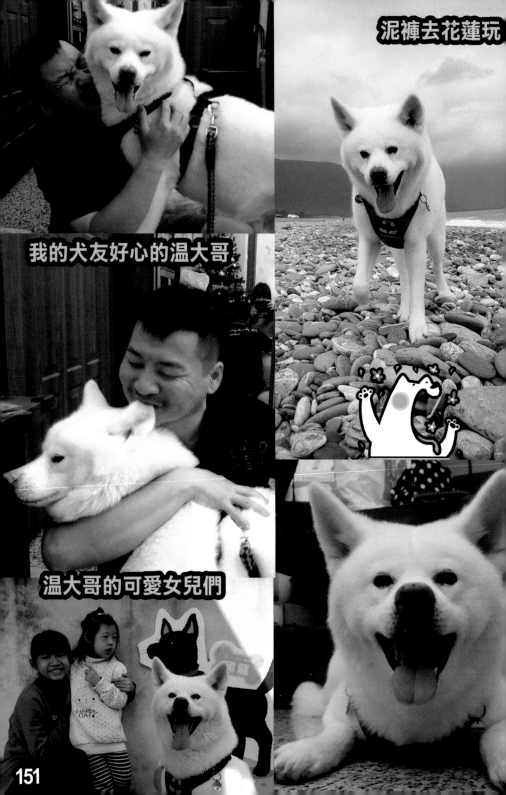

泥褲去花蓮玩

我的犬友好心的温大哥

温大哥的可愛女兒們

151

第十章　領養取代購買

感謝狗充實了我的生命，
我的狗陪我一起窮苦過，
我的狗陪我一起找工作，
我的狗現在被我畫了下來，
我的狗已經是我生命中的一部分。

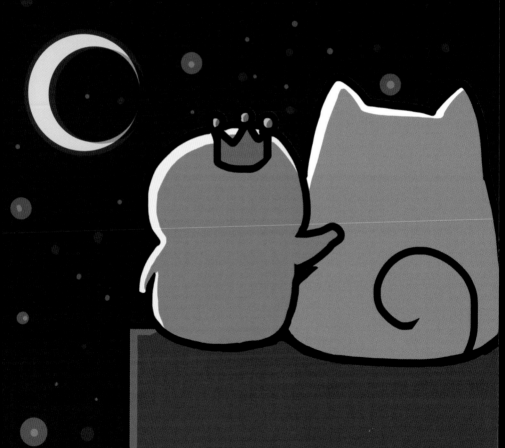

雖然他不是條很聰明的狗，

但他改變了我怕狗的家人，

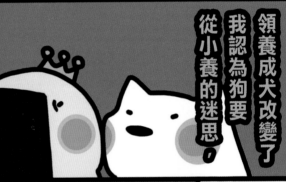

領養成犬改變了我認為狗要從小養的迷思，

幫人寫了那麼多篇認養文，看過那麼多可憐的狗後，我認為成犬比幼犬更懂得感恩。

等泥褲以後嗝屁了，我會去認養一條更大的狗，好好照顧他，給他新的生命。

154

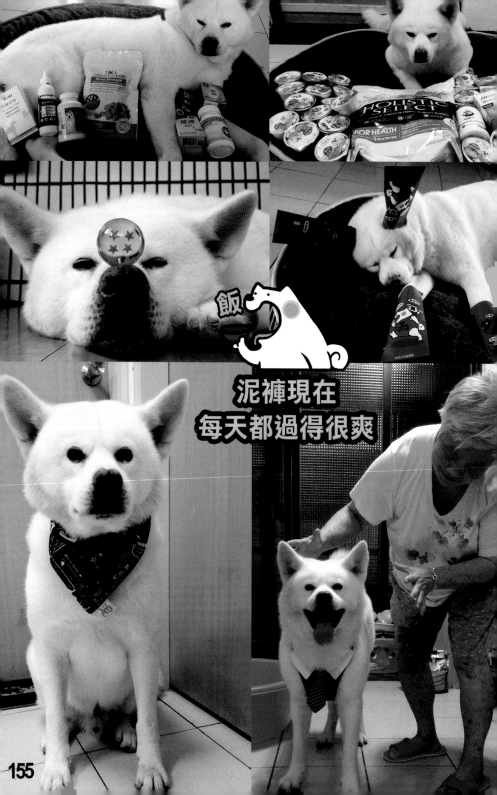

飯

泥褲現在
每天都過得很爽

155

泥褲現在過得很快樂，
很白，
很愜意，
而且很胖。

希望這本書，
能夠帶給你正面的影響，
期許每個人都能，
以領養取代購買，
終養絕不棄養。

感謝看完這本書的你。

附錄 天使狗與接班狗-離別不是結束

獻給所有因失去寵物而悲傷的人們：

離開不是結束，是另一個開始。
在我心裡，你永遠都在，不會被忘記。

總裁是個賠錢貨—

棄犬泥褲遇到愛，一段關於牠吃軟飯我吃土的故事

作　　者—寶總監

封面插畫、內頁設計—寶總監

封面設計—黃庭祥

副 主 編—楊淑媚

責任編輯—朱晏瑭

校　　對—寶總監、朱晏瑭、楊淑媚

行銷企劃—王聖惠

董事長、總經理—趙政岷

第五編輯部總監—梁芳春

出 版 者—時報文化出版企業股份有限公司

10803台北市和平西路三段二四○號七樓

發行專線—（○二）二三○六—六八四二

讀者服務專線—○八○○—二三一—七○五

（○二）二三○四—七一○三

讀者服務傳真—（○二）二三○四—六八五八

郵撥—一九三四四七二四時報文化出版公司

信箱—台北郵政七九～九九信箱

時報悅讀網—http://www.readingtimes.com.tw

電子郵件信箱—yoho@readingtimes.com.tw

法律顧問—理律法律事務所　陳長文律師、李念祖律師

印　　刷—詠豐印刷有限公司

初版一刷—二○一六年三月十一日

初版四刷—二○一六年四月七日

定　　價—新台幣二八○元

⊙行政院新聞局局版北市業字第八○號

家圖書館出版品預行編目(CIP)資料

裁是個賠錢貨 / 寶總監作. --

版. -- 臺北市：時報文化, 2016.03　面；　公分

N 978-957-13-6528-2(平裝)

漫畫

947.41　　　　　　　　　　　　104029135

優活線
Unique Life

優生活
軟財經
微文學

總裁是個
賠錢貨
抽獎回函

請您完整填寫讀者回函內容，並於2016.05.01前（以郵戳為憑），寄回時報出版，即可參加抽獎，有

獲得【寶總監親手繪製的馬克杯】乙個（共10名，限量生產，市面未發行，無價）。

活動辦法：

1. 請剪下本回函，填寫個人資料，並黏封好寄回時報出版（無需貼郵票），將抽出10名得獎者。

2. 抽獎結果將於2016.05.06在「秋田犬泥褲總裁 AKITA NIKU CEO」粉絲專頁公佈，並由專人通知得獎

3. 若於2016.05.13前出版社未能聯絡上得獎者，視同放棄。

--對摺線--

讀者資料(請務必完整填寫並可供辨識，以便通知活動得獎以及相關訊息)

姓名：　　　　　　　　　　　　□先生 □小姐

年齡：

職業：

聯絡電話(H)　　　　　　　　　(M)

地址：□□□

E-mail：

注意事項：

　　1. 本回函不得影印使用

　　2. 本公司保有活動辦法變更之權利

　　3. 若有其他疑問，請洽(02)2306-6600#8240王小姐

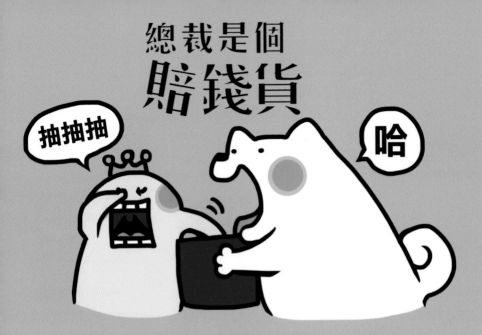

棄犬泥褲遇到愛，一段關於牠吃軟飯我吃土的故事

※請對折黏封後直接投入郵筒，請不要使用釘書機。
※無需黏貼郵票

廣 告 回 信
台 北 郵 局 登 記 證
台北廣字第2218號

時報文化出版股份有限公司
10803 台北市萬華區和平西路三段240號7樓

第五編輯部優活線 收